LES GRANDS ARTS

RIBERA
et
ZURBARAN

LES GRANDS ARTISTES

RIBERA
ET
ZURBARAN

LES GRANDS ARTISTES

COLLECTION D'ENSEIGNEMENT ET DE VULGARISATION

Placée sous le haut patronage

DE

L'ADMINISTRATION DES BEAUX-ARTS

Volumes parus :

Boucher, par GUSTAVE KAHN.
Canaletto (Les deux), par OCTAVE UZANNE.
Carpaccio, par G. et L. ROSENTHAL.
Carpeaux, par LÉON RIOTOR.
Chardin, par GASTON SCHÉFER.
Clouet (Les), par ALPHONSE GERMAIN.
Honoré Daumier, par HENRY MARCEL.
Louis David, par CHARLES SAUNIER.
Delacroix, par MAURICE TOURNEUX.
Diphilos et les modeleurs de terres cuites grecques, par EDMOND POTTIER.
Donatello, par ARSÈNE ALEXANDRE.
Douris et les peintres de vases grecs, par EDMOND POTTIER.
Albert Dürer, par AUGUSTE MARGUILLIER.
Fragonard, par CAMILLE MAUCLAIR.
Gainsborough, par GABRIEL MOUREY.
Jean Goujon, par PAUL VITRY.
Gros, par HENRY LEMONNIER.
Hals (Frans), par ANDRÉ FONTAINAS.
Hogarth, par FRANÇOIS BENOIT.
Holbein, par PIERRE GAUTHIEZ.
Ingres, par JULES MOMMÉJA.
Jordaëns, par FIERENS-GEVAERT.
La Tour, par MAURICE TOURNEUX.
Léonard de Vinci, par GABRIEL SÉAILLES.
Claude Lorrain, par RAYMOND BOUYER.

Luini, par PIERRE GAUTHIEZ.
Lysippe, par MAXIME COLLIGNON.
Michel-Ange, par MARCEL REYMOND.
J.-F. Millet, par HENRY MARCEL.
Murillo, par PAUL LAFOND.
Peintres (Les) de manuscrits et la miniature en France, par HENRI MARTIN.
Percier et Fontaine, par MAURICE FOUCHÉ.
Pinturicchio, par ARNOLD GOFFIN.
Pisanello et les médailleurs italiens, par JEAN DE FOVILLE.
Paul Potter, par ÉMILE MICHEL.
Poussin, par PAUL DESJARDINS.
Praxitèle, par GEORGES PERROT.
Prud'hon, par ÉTIENNE BRICON.
Pierre Puget, par PHILIPPE AUQUIER.
Raphaël, par EUGÈNE MUNTZ.
Rembrandt, par ÉMILE VERHAEREN.
Ribera et Zurbaran, par PAUL LAFOND.
Rubens, par GUSTAVE GEFFROY.
Ruysdaël, par GEORGES RIAT.
Titien, par MAURICE HAMEL.
Van Dyck, par FIERENS-GEVAERT.
Les Van Eyck, par HENRI HYMANS.
Velazquez, par ÉLIE FAURE.
Watteau, par GABRIEL SÉAILLES.

7170-09. — CORBEIL. Imprimerie CRÉTÉ.

LES GRANDS ARTISTES
LEUR VIE — LEUR ŒUVRE

RIBERA ET ZURBARAN

PAR

PAUL LAFOND

CONSERVATEUR DU MUSÉE DE PAU

BIOGRAPHIES CRITIQUES

ILLUSTRÉES DE VINGT-QUATRE REPRODUCTIONS HORS TEXTE

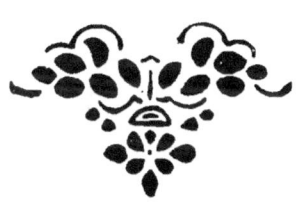

PARIS

LIBRAIRIE RENOUARD

HENRI LAURENS, ÉDITEUR

6, RUE DE TOURNON (VIᵉ)

Tous droits de traduction et de reproduction réservés pour tous pays.

RIBERA ET ZURBARAN

La lutte de plusieurs siècles que l'Espagne soutint contre les Maures maintint sa foi à un haut degré de ferveur. Sa piété noble et sans douceur fut encouragée par l'exemple de ses rois, descendants de Jeanne la Folle. Charles-Quint ne manqua pas, paraît-il, un seul jour, d'assister à la messe; Philippe II passa la plus grande partie de sa vie enfermé dans une étroite cellule du monastère de l'Escurial; l'occupation principale de Philippe III a été la recherche incessante des pratiques de dévotion; Philippe IV n'eut pas des sentiments religieux moins sincères; jusqu'au dernier de leur race, le pauvre et incapable Charles II, tous furent de parfaits chrétiens convaincus et fidèles. Ce serait une profonde erreur de croire que ces souverains aient vu dans la religion un moyen de gouvernement. C'était pour eux uniquement l'objet de leur salut et celui de leurs sujets dont ils avaient la responsabilité devant Dieu.

L'Inquisition, de son côté, entretint le peuple dans les mêmes sentiments, et l'exaltation de cette idée, fondement de la foi catholique, qu'un instant de repentir efface

tous les péchés, explique bien des autodafés. Le plus humble mendiant comme le plus puissant seigneur avaient les mêmes craintes, partageaient les mêmes espérances. L'Espagnol était à la fin du XVIᵉ siècle, et est encore, sous beaucoup de rapports, tout proche de la nature. Rien n'arrête son tempérament fougueux et tout d'une pièce. Sa compréhension est le résultat des combats qu'il livra pour reconquérir sa liberté et faire triompher sa religion. Il est donc naturel que l'âme castillane, façonnée aux âpres efforts, aux dures rencontres, soit restée farouche et renfrognée, même après la victoire définitive.

Ce mysticisme exalté a conduit Charles-Quint, dont un froncement de sourcil faisait trembler le monde, à s'enfermer à Yuste, à se faire psalmodier, couché dans son cercueil, les prières des morts. Philippe II, dans lequel des historiens à courte vue ont prétendu découvrir un être à part, n'est, lui aussi, que l'expression complète et absolue de son pays, de sa race ; son sombre détachement des joies et des allégresses de la vie, sa tristesse, son insondable hypocondrie se retrouvent à des degrés divers chez tous ses sujets.

Cet attrait pour les pompes de la mort, cette appétence de l'au-delà, existe toujours chez l'Espagnol : encore aujourd'hui dans les *flamencos* et *bodegas*, nombre de *malagueñas* célèbrent les mêmes motifs ; il n'est question dans bien des *coplas* que de cimetières, de bières, de cadavres et d'ossements.

La religion, chez l'Espagnol, fait partie intégrante de son

individualité. Il l'associe à sa vie, à ses plaisirs comme a ses peines. Les processions, les fastueuses cérémonies de l'Église qu'il dénomme *funciones*, c'est-à-dire actes de théâtre, satisfont en même temps son édification et son attrait pour les spectacles. Ce n'est pour lui qu'une figuration à peine idéalisée de ce qu'il croit et vénère.

Ce qui le frappe, ce sont les images palpables, parlant aux yeux. Le Christ pantelant sur le gibet, un saint déchiqueté et découpé par des bourreaux, toute scène d'agonie aura toujours pour lui un attrait particulier.

Ribera et Zurbaran sont les représentants les plus hauts de leur race et de l'esprit de leur temps. Tous deux, de la vie, ne sentent que les douleurs et les tristesses ; tous deux ne cherchent la consolation et le réconfort que dans les espérances futures, ne voient l'apaisement qu'au delà du tombeau. L'imagination de Ribera ne conçoit que des scènes terrifiantes et sanguinaires, celle de Zurbaran, que des tableaux graves et sombres.

Près de trois siècles avant que Baudelaire ne l'ait écrite, ils semblent avoir exprimé dans leur œuvre cette strophe des *Fleurs du mal* :

> Soyez béni, mon Dieu, qui donnez la souffrance
> Comme un divin remède à nos impuretés
> Et comme la meilleure et la plus pure essence
> Qui prépare les forts aux saintes voluptés.

Ribera et Zurbaran se complaisent dans l'expression de la faiblesse de l'homme opposée à la toute-puissance de Dieu. Indifférents à l'idée abstraite, emportés par la sensa-

tion, ils la rendent sans ambages, sans atténuations, vont droit au but. Le tragique est la dominante de leur œuvre. Ils ignorent la beauté souriante, l'allégresse, la joie, la tendresse, le printemps, l'espérance. Ils semblent avoir sondé jusqu'au tréfonds l'inanité des voluptés humaines. Les apothéoses radieuses ne sont pas leur fait. De l'existence, ils ne voient et ne comprennent que la détresse, mais une détresse grandiose, presque funéraire, aux larges harmonies, aux magnificences austères.

Regardez attentivement les portraits sortis des pinceaux de ces deux maîtres; ils sont rares, mais en nombre suffisant cependant pour exprimer et rendre, tous sans exception, la mélancolie inhérente à chacun de leurs modèles, leur entêtement sans limites, leur obstination absolue, leur exaltation concentrée. Rien ne peut en donner une idée et ces divers sentiments se retrouvent identiques chez les peintres qui les ont interprétés et traduits.

Quoique nés dans le midi de l'Espagne, dans ces régions bénies habitées si longtemps par les Arabes, l'un dans la *huerta* de Valence, l'autre aux confins de l'Andalousie, ils n'ont rien du goût de la volupté des Maures, rien de leur grâce, de leur fantaisie capricieuse. Des riches campagnes des bords du Guadalquivir, des prairies verdoyantes des environs de Valence, aucun souvenir n'apparaît dans leurs œuvres. Volontairement, ils ont fermé les yeux devant les fleurs multicolores, les eaux cristallines et n'ont voulu voir et rendre qu'une nature austère, revêche, convulsée et terrible, conforme à l'âme implacable

RIBERA. — LE MARTYRE DE SAINT BARTHÉLEMY.
(Musée du Prado.)

et douloureuse de l'un, renfrognée et impitoyable de l'autre. Ils semblent plutôt de hautains et durs Castillans élevés au milieu de ces rocs inhospitaliers du Guadarrama aux vallonnements lugubres, aux solitudes altières, aux plateaux dénudés où en hiver tourbillonne la neige et où en toute saison le vent souffle et gémit en une éternelle désolation.

Ribera et Zurbaran, nous ne saurions assez y revenir, sont les véritables virtuoses de la mort. Est-il possible de mieux exprimer la passion et l'attrait du néant que Zurbaran dans les *Funérailles de saint Bonaventure*, dans son *Moine en prière*, une tête de mort dans les mains? Est-il possible de rendre avec plus de force la détresse et la douleur inapitoyée de l'homme, que Ribera tordant *Ixion* sur sa roue brûlante, montrant les vautours fouillant de leur bec crochu les entrailles pantelantes de *Prométhée*, *Apollon* soulevant les muscles dégouttant de sang du misérable Marsyas, *Sisyphe* succombant sous le poids de son rocher, *Saint Laurent* rôtissant sur son gril incandescent, *Saint Barthélemy* écorché tout vif? Dans ces terribles compositions, plus le supplice est angoissant, plus l'homme souffre, se débat, hurle, plus le ciel est resplendissant et la lumière joyeuse ! Impossible de mieux faire sentir la faiblesse de l'homme devant la toute-puissance divine, de montrer l'humanité sans forces, sans recours, en face de la grandeur d'un créateur omnipotent.

Ribera a précédé de quelques années Velazquez, Zurbaran, Alonso Cano, Murillo, Carreño, Mazo, Pereda, Valdes-

Leal, mais ceux-ci sont bien de sa famille, aucun d'eux ne peut renier sa parenté; s'il n'a pas inspiré Velazquez, on ne peut pas en dire autant des autres. Les pouilleux, gamins et gamines de Murillo sont sortis de ses compositions populacières; la jeune géante nue et habillée de Carreño, les Rois Goths d'Alonso Cano, rappellent ses phénomènes napolitains; Pereda s'est souvenu d'un de ses nombreux Saint Jérôme; Martinez Mazo a reproduit ses féroces scènes mythologiques; Valdes-Leal a renouvelé ses apothéoses de la mort: jusqu'à Velazquez qui s'est ressouvenu de son *Pied bot* et de ses autres figurations du même genre pour peindre à son tour des nains, des idiots et des fous de Cour. Zurbaran peut aspirer à un honneur plus grand encore : certaines toiles — et non des moindres — attribuées à Velazquez au Prado de Madrid et à la National Gallery de Londres, semblent aujourd'hui devoir lui être restituées.

Au point de vue strictement pictural, Ribera et Zurbaran n'offrent pas de moins grandes et de moins sérieuses analogies. L'un et l'autre ont le même goût et le même attrait pour la nature qu'ils consultent sans cesse. Mais tous deux se sont bien gardés de reproduire l'apparence passagère et extérieure des êtres et des choses. Ils en ont cherché la signification et en ont extrait le caractère. Chez Ribera comme chez Zurbaran, quelque brutal et contrasté que soit le premier, la lumière malgré la violence de ses modifications conserve toujours sa parenté avec le ton local : cette lumière, répandue d'une façon saisissante, ne l'est jamais au détriment de la vérité de l'effet. Leurs compositions à

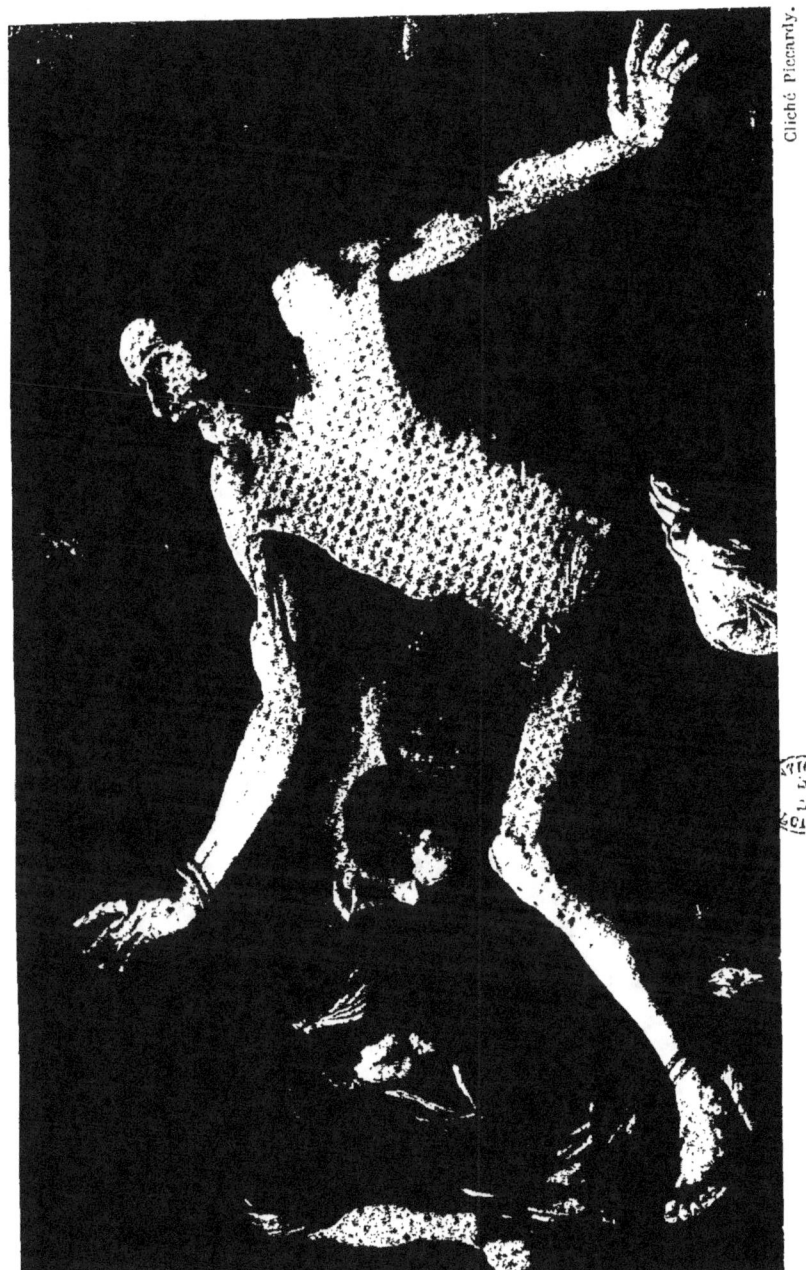

Cliché Piccardy.

RIBERA. — MARTYRE DE SAINT BARTHÉLEMY.
(Musée de Grenoble.)

tous deux sont étudiées et serrées avec une conscience absolue. Ribera et Zurbaran témoignent d'un pareil éloignement pour la pompe et la richesse du décor, le luxe et la somptuosité des ajustements ; c'est par d'autres côtés qu'ils veulent émouvoir. Leur esprit pondéré n'a que faire du rêve et du merveilleux, peu admissible d'ailleurs dans leur pays où tout est soleil et lumière. Le monde palpable leur suffit amplement.

Ils sont tous deux, à des degrés différents, l'expression de l'impulsion nationale, religieuse et naturaliste ; ils demeurent le symbole de leur patrie narrant son histoire mieux et plus complètement qu'aucun écrivain ne saurait le faire. Ribera et Zurbaran sont puissants et éloquents comme la vérité ; le premier, naturel jusqu'à la trivialité ; le second, rigide jusqu'à l'austérité ; tous deux hardis d'une hardiesse épique. Ils n'ont rien inventé, n'ont pas doté le monde d'un rayon nouveau ; ils restent conscients de ce que leur art ne réside pas dans des formules ou des idées neuves ; mais ils ont compris qu'il fallait insister sur ce qui était dit, l'avait déjà été, le dire plus clairement, plus haut, et ils ont parlé.

Un caractère de la peinture de Ribera et de Zurbaran qui ne lui est pas, il est vrai, exclusivement réservé, mais appartient à l'art ibérique entier, c'est son absence de tradition, son défaut, son ignorance ou son mépris, selon que l'on voudra l'envisager, des éléments étrangers. On comprend du reste, sans peine, que la pondération, l'harmonie, le balancement des lignes habituels aux artistes ombriens

ou romains fussent peu faits pour être appréciés et admis de natures aussi frustes. Il est certain que l'école florentine, en particulier, véritable fille du génie antique, éprise des civilisations grecque et latine, amoureuse par-dessus tout de l'impeccabilité de la ligne, des formes nobles et pures, ne devait et ne pouvait être comprise des maîtres castillans et andalous, tout d'une pièce et sans complications.

Qu'avaient-ils d'ailleurs de commun avec les esprits de la Renaissance italienne? Ils se sont contentés de pénétrer la vérité et de la restituer sans y rien ajouter; mais aussi, sans en rien omettre. Est-ce de leurs conquérants les Maures que les Espagnols tenaient ce souci du vrai? c'est possible. Les Arabes, quoi qu'on en ait dit, manquent d'invention, leurs poètes ne célèbrent que ce qu'ils ont vu, ne décrivent que ce qu'ils connaissent.

N'est-il pas étrange que Ribera et Zurbaran, si personnels, si particularistes, si nationaux, soient jusqu'à un certain point la résultante de l'imitation d'écoles étrangères en pleine décadence et qu'ils en aient fait surgir un art superbe parvenu de suite, avec eux, à son complet épanouissement? L'art brille et resplendit où il veut et quand il veut; il n'a cure des opportunités et il ignore les obstacles. L'Espagne, hier maîtresse du monde, s'amoindrit et s'efface. Le pays est ruiné, les finances sont dilapidées, le trésor est à sec, l'armée désorganisée, la marine détruite, les grands à peu près sans ressources; le reste de la nation se compose de miséreux, de quémandeurs, de mendiants et de bandits; les villes se dépeuplent, les villages sont laissés à l'aban-

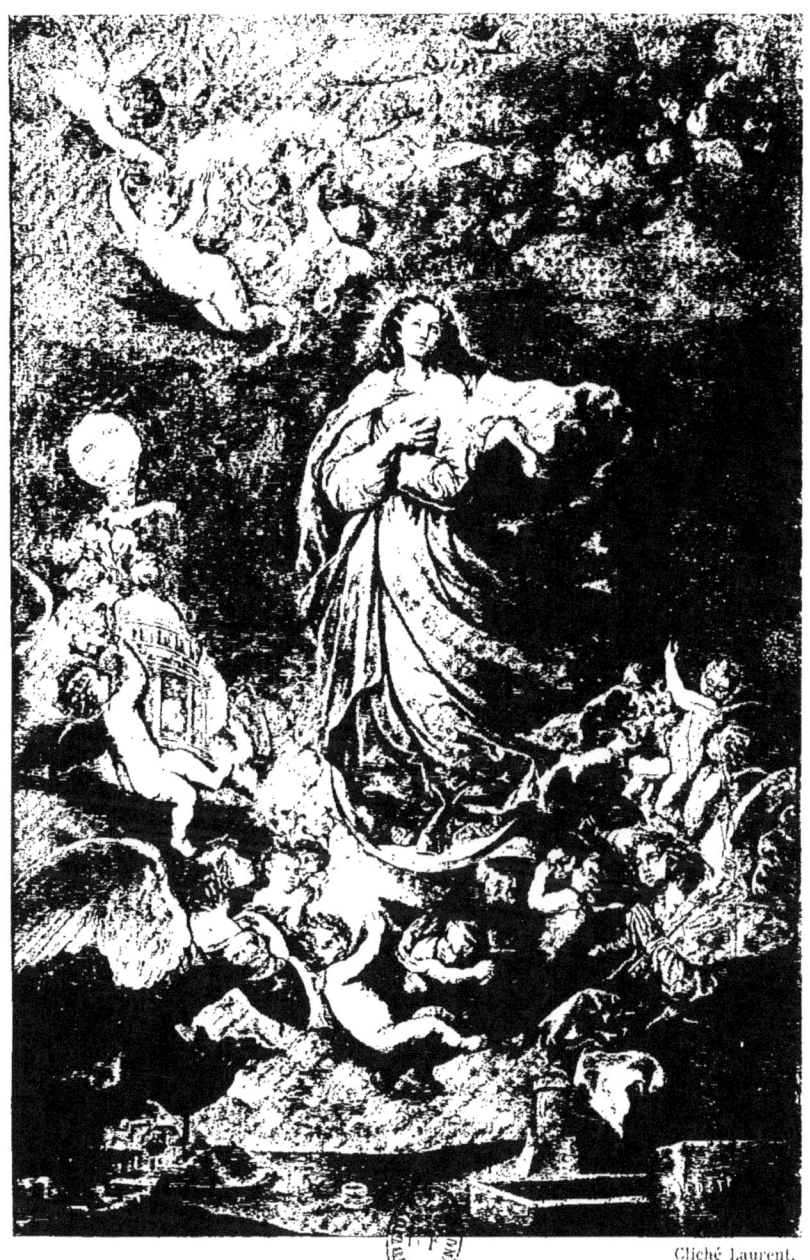

RIBERA. — L'IMMACULÉE CONCEPTION.
(Couvent des religieuses Augustines à Salamanque.)

don; les Castilles, l'Andalousie, l'Aragon ainsi que les autres provinces de la péninsule sont vides ou à peu près, et c'est alors qu'apparaissent Ribera, Zurbaran, Velazquez, Murillo, Alonso Cano, les Herrera, etc., etc.

RIBERA

I

Jose ou Josef, en dialecte valencien, Jusepe de Ribera naquit à Jativa, dans la province de Valence, le 12 janvier 1588. Ses parents, probablement dans une situation aisée, désireux de lui voir embrasser une carrière libérale, l'envoyèrent à Valence pour étudier les lettres; mais il ne tarda guère à abandonner les bancs de l'Université pour entrer dans l'atelier de Francisco Ribalta (1).

(1) Le pays d'origine de Ribera est resté longtemps incertain et a donné lieu à de nombreuses controverses. Le chanoine Celano, trente ans après la mort de l'artiste, en 1692, écrit qu'il est né à Lecca dans le royaume de Naples, d'un père espagnol et d'une mère napolitaine; Jacinto Gimna le dit également. Bernado Dominici et Pietro Napoli Signorelli affirment qu'il vit le jour à Gallipoli; Les *Vite dei pittore napolitani* publiées de 1742 à 1744, reproduisent cette assertion. Giovanni Rossini, sans se prononcer catégoriquement, le croirait volontiers Espagnol, comme le prouve ce passage du tome VII de sa *Storia della pittura italiana* : « Riv. cav. Giuseppe, originario di Valenza, n. in. Gallipoli, m. nel 1656 di anni 68. » Quoique Italien comme les précédents écrivains, l'évêque Pompeo Sarnelli dans la *Guida de Forastieri* éditée en 1685, et le Père Orlandi dans son *Abecedario Pictorico* de 1704, le reconnaissent pour espagnol. Ces opinions contradictoires ne manqueraient pas de nous laisser dans l'incertitude si l'on ne savait trois ouvrages de Ribera qui ne permettent aucun doute sur sa nationalité. D'abord, un *Saint Mathieu*, connu de Palomino, signé : « Jusepe de Ribera, Español de la ciudad de Xativa, Reino de Valencia, Academico Romano, F. 1630 »; ensuite, une *Apparition du Christ à ses disciples* portant :

Francisco Ribalta, né à Castellon de la Plana en 1555, mort à Valence en 1628, avait fait le voyage d'Italie, considéré alors comme obligatoire; là-bas il avait étudié et copié divers ouvrages de Raphaël, de Sébastien del Piombo, des Carrache les triomphateurs du jour; ses plus vives sympathies n'en avaient pas moins été pour les Vénitiens, ce qui est naturel pour un Espagnol et surtout pour un Valencien. Bon et ample dessinateur, coloriste chaud et lumineux, ses toiles rappellent quelque peu les maîtres de la reine des lagunes. Nous en avons pour témoignage, en plus de celles qui se trouvent à Valence, les deux compositions de *Saint François d'Assise consolé par un ange* et du *Christ mort soutenu par deux anges* aujourd'hui au musée du Prado.

Francisco Ribalta doit être considéré comme un des artistes les plus remarquables de l'école valencienne, véritable fille de l'Italie à laquelle, dès le milieu du xv⁰ siècle,

« Joseph de Ribera. Hispanus, Valentinus, Academicus Romanus, F. 1651 », et une *Immaculée Conception*, peinte pour des religieuses de Monterey avec l'inscription : « Joseph de Ribera, Español Valenciano, fecit 1635 », comme en témoigne la gravure de ce tableau par Baco, citée par Cean Bermudez.

Ces preuves d'ailleurs sont devenues inutiles depuis que l'acte de baptême de l'artiste a été retrouvé dans les registres de l'église collégiale de San Felipe de Jativa. En voici la teneur : « A 12 de Giner any 1588, fon batezat Joseph Benet, fill de Llois Ribera y de Margarita Gil : foren compares Bertomeu Cruanyes Notari y comare Margaritana Albero, doncella, filla de Nofre Albero. »

Le prêtre qui a conféré le baptême n'est pas indiqué, mais sous le paragraphe précédent se trouve la signature du Vicario Mosen Nofre Juan Llopis, qui sans doute procéda à la cérémonie.

Le 4 novembre 1591, l'évêque (de Valence) Don Miguel Espinosa conféra la Confirmation au jeune Josef de Ribera.

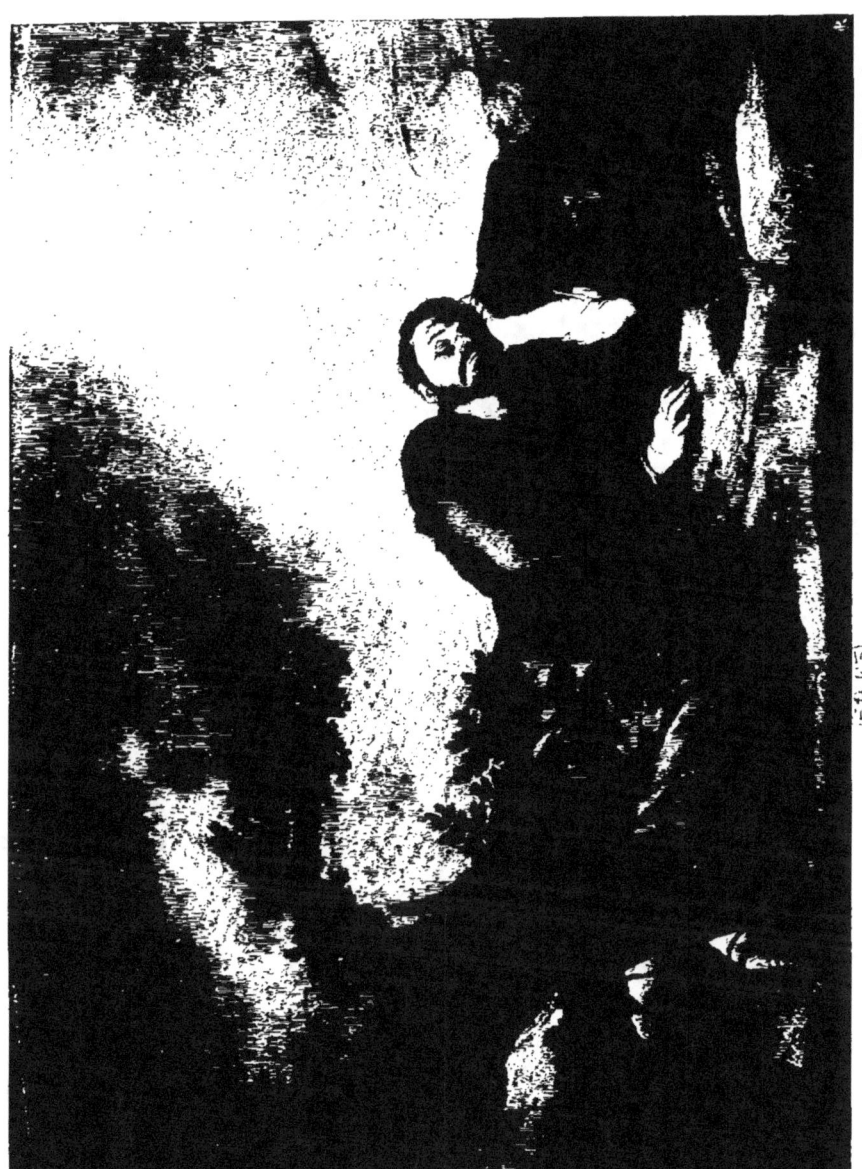

RIBERA. — L'ÉCHELLE DE JACOB.
(Musée du Prado.)

elle emprunte des peintres. En 1472, le Napolitain Francesco Pagano et le Lombard Paolo da San Leocadia décorent la collégiale de Gandia ; quelque peu auparavant, ils avaient peint les voûtes de la cathédrale de Valence ; plus tard, deux élèves de Léonard de Vinci, Paolo de Arregio et Francesco Neapoli sont à leur tour occupés à cette même basilique. Les uns et les autres intronisent dans le pays leur art qui y est grandement apprécié et suscite une admiration générale. Les artistes valenciens se hâtent alors à l'envi, de traverser la mer. Le plus célèbre d'entre eux, Vicente Juanes, plus connu sous le nom de Juan de Juanes, disciple, on pourrait dire posthume, de Raphaël, est peut-être aussi italien qu'espagnol. Cette main mise de l'Italie sur ce coin de côte orientale de l'Espagne n'a pas lieu de nous étonner, vu les rapports commerciaux constants des ports méditerranéens entre eux. Elle ne fut pas néanmoins — si ce n'est pour Juan de Juanes — aussi absolue qu'elle le semblerait au premier abord. Les peintres valenciens, comme les autres peintres ibériques, restèrent profondément nationaux et, s'ils revinrent des bords du Tibre et de l'Arno émerveillés de la grandeur et de la noblesse de l'art romain et florentin, des lagunes de l'Adriatique aveuglés par le chatoiement et la richesse de l'art vénitien, s'ils acquirent là-bas plus de souplesse, s'ils se sentirent, au retour, plus détendus et plus libres d'allure, ils n'en demeurèrent pas moins nerveux quant au fond, aussi amoureux de la nature, aussi impressionnés par la vie.

Si Francisco Ribalta fut un peintre de valeur, il fut sur-

tout un professeur de mérite, ce qui est peut-être plus rare encore. De son école sortirent de nombreux élèves qui répandirent de tous côtés en Espagne les doctrines italiennes : d'abord son fils Juan, puis Francisco Sariñena, Gregorio Bausa, Vicente Requena, Gregorio Castañeda y Espina. Sous la direction de Francisco Ribalta, le jeune Ribera fit de rapides progrès et fut même bientôt en état, raconte-t-on, de peindre les rideaux de la bibliothèque du Temple de Valence (1), quelques portraits et plusieurs compositions religieuses.

Sans doute illuminé par les souvenirs d'Italie qui avaient fait de lui un peintre de valeur, Francisco Ribalta ne cessait d'entretenir ses disciples de cette patrie des arts qui, malgré sa décadence, restait le pays des chefs-d'œuvre où tout artiste véritablement digne de ce nom ne pouvait se dispenser d'aller achever son éducation. Enflammé par ces discours, le jeune Ribera rêvait de s'embarquer le plus tôt possible pour cette région privilégiée. Il ne put résister à cette obsession et un beau jour, sans ressources, sans, bien entendu, prévenir sa famille, on ne sait comment, il trouva moyen de prendre passage sur

(1) Don Antonio Ponz écrit dans son *Viaje en España* avoir vu accrochés, dans la bibliothèque du Temple de Valence, une série de portraits de Ribera brossés par lui avant son départ pour Rome ; d'un autre côté, le scrupuleux Orellano affirme que dans plusieurs couvents du royaume de Valence se trouvent des compositions religieuses de l'artiste, de la même époque. De ce qui précède, il paraît de toute évidence que l'on a un peu trop avancé la date du départ de Ribera pour l'Italie et qu'il n'a vraisemblablement quitté sa patrie que quelques années plus tard qu'on ne le croit généralement.

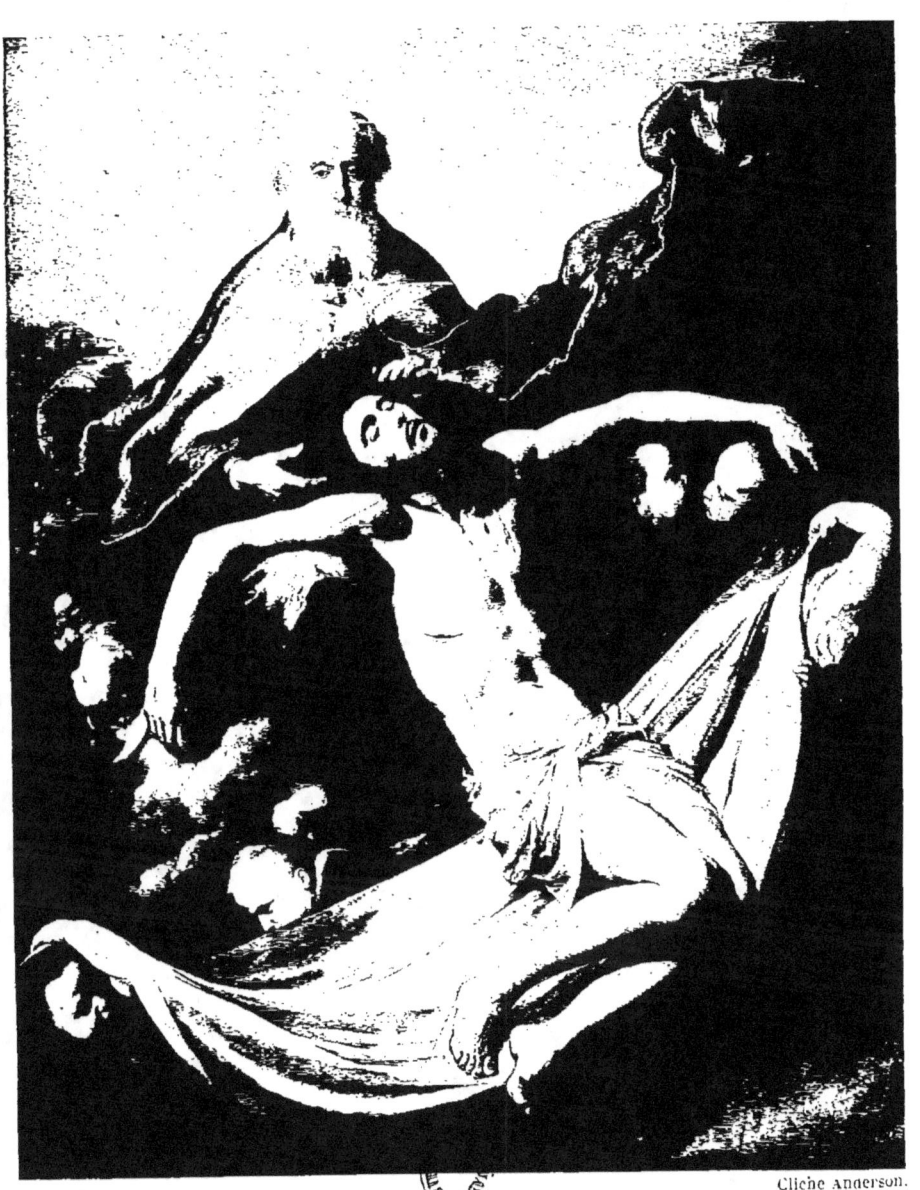

RIBERA. — LA SAINTE TRINITÉ.
(Musée du Prado.)

un vaisseau appareillant pour l'Italie. N'avait-il que seize ans, comme on l'a raconté, c'est douteux; il est même probable qu'il était un peu plus âgé. Partit-il comme mousse, trouva-t-il un voyageur qui l'attacha à sa personne en qualité de domestique, qui sait? Toujours est-il qu'il arriva à Rome, où il se mit à copier les œuvres des maîtres, à dessiner d'après les statues antiques avec une telle obstination et un tel succès qu'il fut bientôt connu des artistes italiens qui le désignaient sous le nom du petit Espagnol (*Lo Spagnoletto*). Misérable au dernier degré, couvert de guenilles effilochées, couchant à la belle étoile, il se nourrissait de croûtons de pain arrachés à la charité publique. Un cardinal l'ayant un jour aperçu dans la rue, en train de faire un croquis d'une fresque peinte sur une maison, s'arrêta à considérer le jeune homme et son œuvre. Ému de pitié, après l'avoir interrogé, il l'emmena chez lui où il le fit manger, habiller, et l'admit au nombre de ses familiers. Au risque de passer pour un ingrat, Ribera abandonna vite l'hospitalité de son généreux protecteur pour reprendre à travers la Ville Éternelle sa vie vagabonde, sans règles ni entraves, et travailler où sa fantaisie le conduisait. Il copia de nombreux ouvrages de Raphaël et des Carrache, considérés alors comme des maîtres sans pareils, comme les rénovateurs de l'art. Mais, ayant vu, sur ces entrefaites, une toile du Caravage, elle fit sur lui un si grand effet qu'il se promit de devenir son élève. Si Jose Ribera n'était pas long à prendre une décision, il ne l'était pas davantage à la mettre

à exécution. Pour lui, les obstacles n'existaient pas. Il se mit incontinent à la recherche de Michel-Ange Amerighi, alors errant à travers la Sicile et le royaume de Naples. Il est à peu près prouvé qu'il finit par le joindre ; mais il ne put sans doute profiter longtemps de ses enseignements, suffisamment cependant pour s'approprier son style et sa facture, car le Caravage mourut en 1609, avant que Ribera eût atteint ses vingt ans.

Le Caravage disparu, notre jeune Espagnol se trouva quelque peu désemparé. Il ne tarda guère cependant à se reprendre ; il se décida alors à aller étudier les maîtres de la haute Italie. A Parme, les peintures du Corrège firent sur lui une impression ineffaçable. N'est-il pas étonnant que ce rude et impétueux Espagnol se soit laissé conquérir par le doux et suave Italien? L'emprise sur le tortionnaire de *Saint Barthélemy* de l'amoureux de l'*Antiope* est pourtant indéniable. Les enchantements et la limpidité de la couleur de ce dernier, les lumières dorées de sa palette le séduisirent, et jusqu'à son dernier jour il se ressentira de l'éblouissement que lui aura causé son voyage à Parme. Qui se serait attendu à voir Ribera exprimer le ravissement joyeux des anges, entr'ouvrir de lumineux horizons aux radieuses lumières, atteindre aux mollesses capiteuses et enivrantes? Par là, il ouvre la voie à l'expression de la dévotion sensuelle à laquelle Murillo allait, bientôt après, donner sa forme définitive.

On ne peut dire que Ribera oscilla entre le Caravage et le Corrège et que l'influence de l'un et de l'autre agirent

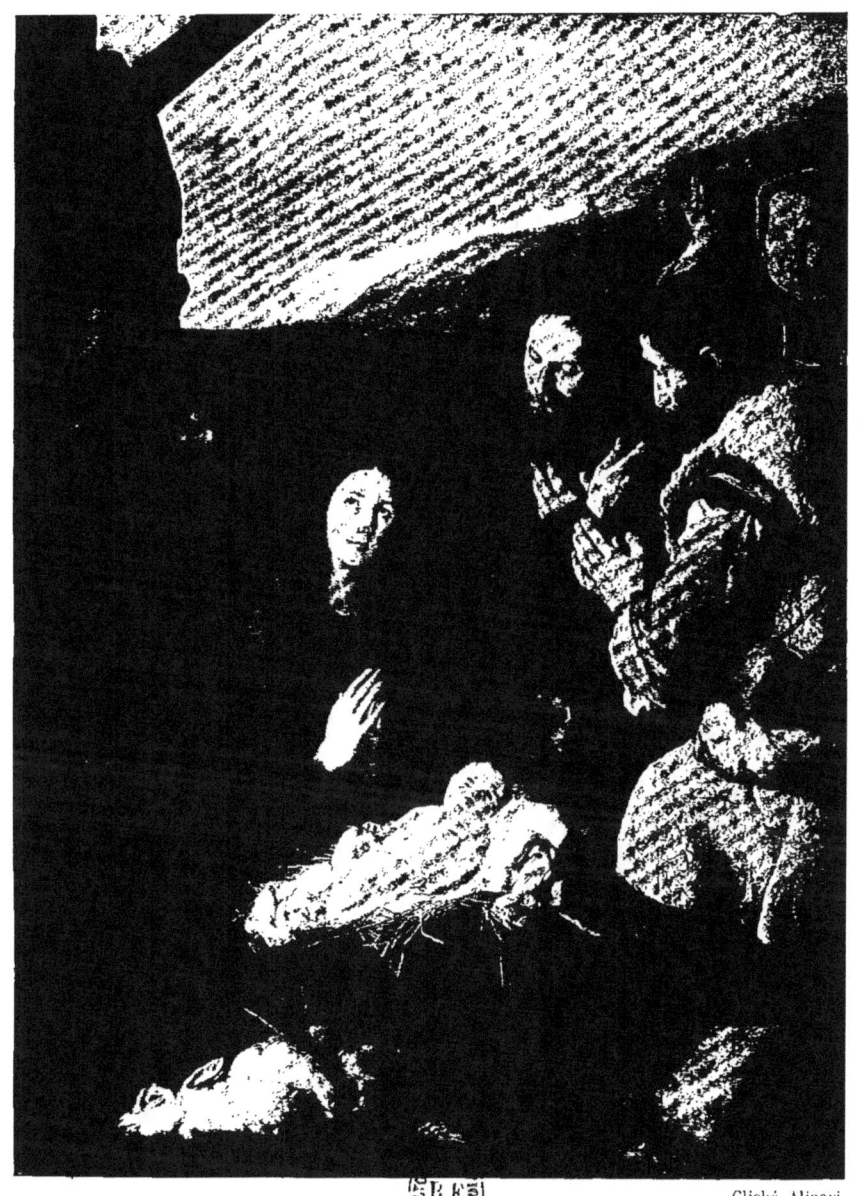

RIBERA. — L'ADORATION DES BERGERS.
(Musée du Louvre.)

sur lui tour à tour. Il ne prit à chacun d'eux que ce qui convenait à sa nature et il les mit à contribution selon les circonstances, selon ce que ses compositions semblaient réclamer, jamais en copiste ou en imitateur, toujours en artiste supérieur, personnel, souverainement indépendant et foncièrement de son pays.

Renversement étrange et imprévu, les artistes italiens qui abandonnèrent leur patrie pour l'Espagne furent autrement influencés par les Castilles que les artistes espagnols ne le furent par l'Italie. Laissons le Greco de côté : les peintres des bords du Tibre et de l'Arno appelés par Philippe II pour décorer l'Escurial finirent par oublier les enseignements apportés de Rome et de Florence, pour devenir de purs Espagnols, conquis par l'air ambiant ; témoin les Rizzi, les Carduchi, les Cajes dont les œuvres exécutées dans la péninsule ibérique ne diffèrent guère, comme caractère et comme aspect, de celles des maîtres espagnols des mêmes époques.

Après avoir parcouru la Haute Italie, Ribera revint à Rome, où il ne resta guère. Il prit bientôt après le chemin de Naples, alors sous la domination espagnole, et où il pensait retrouver un coin de la patrie. Quand il s'y établit, l'ancienne Parthénope renfermait nombre de peintres remarquables : Girolamo Imparato, Santafede, Battistelo Carraciolo, fresquiste des plus experts, le chevalier Massimo Stranzioni, etc. Il les éclipsa, mais pas tout d'un coup, et il eut à passer auparavant de durs moments. Faut-il ajouter foi — nous ne le croyons guère — à

l'anecdote qui prétend que, désespéré de ne point réussir, il prit le parti d'exposer un de ses tableaux, le *Martyre de saint Barthélemy*, sur une place publique où les passants s'attroupèrent devant son œuvre, suscitant presque une émeute dont le bruit arriva jusqu'au palais royal? Le vice-roi, curieux de connaître la cause de ce tapage, se serait rendu lui-même sur les lieux et, tombé en admiration devant la composition de son jeune compatriote, l'aurait attaché incontinent à son service avec un traitement mensuel de soixante doublons.

Il convient plutôt d'admettre que les productions du jeune peintre le firent peu à peu connaître et que le duc d'Osuna, Don Pedro Giron, vice-roi de Naples, ayant entendu parler de son talent, voulut voir ses ouvrages qui lui plurent. Il est certain que Ribera ne tarda guère à être nommé peintre de la Chambre et pourvu d'un logement au palais royal. Cette position si enviée et si avantageuse, il l'occupa toute sa vie et fut successivement le peintre attitré des ducs d'Albe, de Medina de las Torres, d'Arcos, d'Alcala, de l'amiral de Castille, des comtes d'Oñate et de Monterey.

Apprécié des grands, Ribera voyait son avenir assuré. Le sentiment des belles choses n'appartient qu'à une élite, à une aristocratie de race ou d'éducation. Si l'art était à la portée de tous, il ne serait plus l'art qui a besoin de certaines conditions pour s'épanouir et briller. L'art qui cherche les applaudissements de la foule n'est bientôt plus de l'art. Il se perd dans l'emphase et la bouffissure, s'abaisse

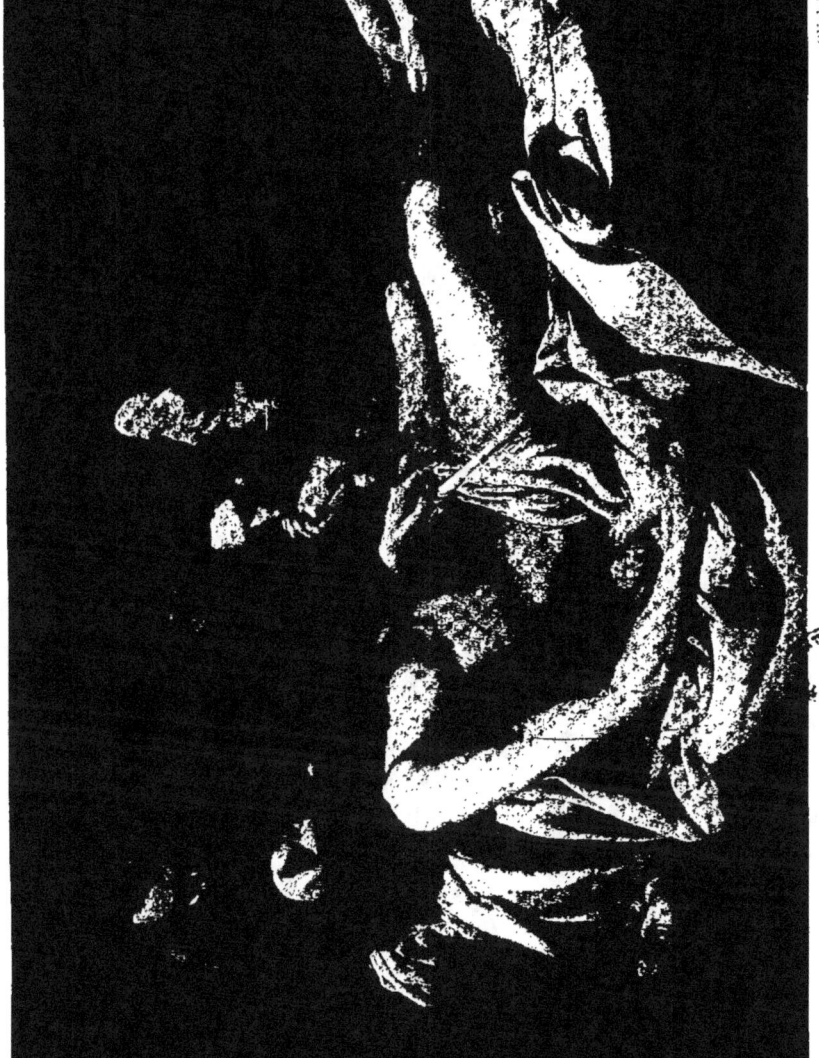

RIBERA. L'ENSEVELISSEMENT DU CHRIST.
(Musée du Louvre.)

aux fioritures et aux petitesses. « L'élévation d'une civilisation est d'ordinaire en raison inverse de ceux qui y participent, la culture intellectuelle cesse de monter dès qu'elle aspire à s'étendre, la foule en s'introduisant dans une société cultivée en abaisse presque toujours le niveau. » Rien de plus vrai et de plus juste que ces aphorismes de Renan. Mais revenons à notre peintre.

En 1626, Ribera, approchant de la trentaine, — il avait juste vingt-neuf ans. — épousa Catarina Azzolini, fille d'un riche Sicilien, Bernardo Azzolini, peintre, membre de l'Académie romaine depuis 1618, qui se livrait avec succès au commerce des tableaux (1). Bien vite après son mariage, sa situation étant devenue prospère, il acquit sur la paroisse Santa Maria degli Angeli, une somptueuse maison où il s'établit. Il se hâta alors d'appeler, de Jativa, son vieux père qui s'éteignit plus tard chez lui; sa mère n'était plus (2).

Voici Ribera arrivé au comble des honneurs. De tous côtés on se dispute ses productions. L'Académie de Saint-Luc de Rome l'appelle dans son sein en 1630 ; le Pape le crée chevalier du Christ. Faut-il admettre qu'enflé d'orgueil et de vanité il ait fait alors montre d'une sotte osten-

(1) De ce mariage naquirent six enfants, trois garçons et trois filles ; deux garçons et une fille moururent en bas âge. Les survivants furent : Antonio, l'aîné de tous, né le 18 janvier 1627 ; Anna Luisa, le 17 juillet 1631, et Maria Francesca, le 9 octobre 1633, plus connue sous le nom de Maria Rosa, dont nous dirons plus loin la triste aventure.
(2) Le père de Ribera, n'en déplaise aux écrivains italiens et à Ch. Blanc qui les a scrupuleusement copiés, n'a jamais été officier, et par conséquent officier à Naples ; il n'a pas davantage pu présenter son fils au Caravage, puisque ce peintre est mort en 1609 et que Jose Ribera ne fit venir son père auprès de lui qu'après 1627.

tation et d'une morgue ridicule? C'est peu croyable. Les légendes qui veulent que sa femme fût toujours suivie d'un écuyer pour l'aider à monter dans sa chaise ou porter la queue de sa longue robe, semblent bien peu authentiques. Il n'est guère plus probable que, parmi le nombreux domestique qu'on lui prête, se trouvât une sorte de majordome destiné à l'accompagner dans ses sorties et à monter dans son carrosse en face de lui quand la fantaisie le prenait de se promener en voiture. Laissons ces racontars pour ce qu'ils valent et quand même ils auraient un fond de vrai, ce faste et ce luxe dont se serait entouré Ribera auraient peut-être été pour lui une sorte de nécessité sociale, lui auraient procuré cette considération dont il avait besoin. Cette situation privilégiée lui valut naturellement beaucoup d'envieux et de jaloux. Pas un artiste n'a été aussi mal jugé, aussi calomnié que Ribera. Les écrivains italiens, dans la patrie desquels il a pour ainsi dire passé sa vie entière, où il est mort, l'ont chargé à tort des plus sombres couleurs, décrit et représenté comme une sorte de bravo sanguinaire, de spadassin envieux, jaloux, méchant, toujours la dague à la main. Certains de ces historiens: Celano, Gimna, Dominici, Signorelli, Lanzi, dont Ch. Blanc et L. Viardot ont inconsidérément admis les dires, ont été jusqu'à accuser l'Espagnolet d'avoir été le chef d'une bande de condottieri qui défendait l'entrée de Naples aux peintres étrangers pouvant lui porter ombrage, usant du stylet et du poignard, ne reculant pas même devant le crime. Ces accusations ne reposent sur

aucun fondement sérieux. Ribera était une sorte de gentilhomme qui n'avait en aucune façon à recourir à ces moyens criminels pour maintenir sa haute situation. Il n'avait personne à envier, personne à craindre ; recherché des grands, frayant avec la Cour du vice-roi, comblé d'honneurs et de distinctions, les commandes affluaient à ce point chez lui qu'il ne pouvait les exécuter toutes.

Que certains de ses élèves, Gian-Battista Caraccioli, Francesco Fracanzano, Belisario Corenzio ne fussent pas de petits saints ; que ceux-ci, et d'autres avec eux, eussent été de véritables chenapans ; qu'ils aient à la pointe de l'épée chassé de Naples Annibal Carrache, le Joséphin, le Guide, voulu empoisonner le Dominiquin et jeter à la mer Santafede ; qu'ils aient pris part à la révolte de Masaniello et couru partout où il y avait des coups à donner, nous n'en disconviendrons pas ; mais, en quoi Ribera est-il responsable des actes de ses disciples, natures extrêmes, indomptables et violentes, qui agirent en ces circonstances en dehors de lui, à son insu, tout au moins contre son gré ? On ne peut l'accuser, lui profondément Espagnol, non seulement de naissance, mais aussi de cœur, d'avoir été favorable au soulèvement de Masaniello, et cependant nombre de ses élèves s'enrôlèrent dans la célèbre compagnie de la mort, aux atrocités restées tristement légendaires.

Il ne faut pas non plus oublier que c'est douze ans avant l'arrivée de Ribera à Naples, en 1609, qu'Annibal Carrache dut s'échapper subrepticement de cette ville pour éviter la mort.

Et puis, en admettant même que l'Espagnolet eût été pour quelque chose dans le départ précipité de Naples du Joséphin et du Guide, ne fallait-il pas réagir par tous les moyens possibles contre l'affêterie et la mignardise du premier, la mollesse et l'incorrection du second, s'insurger contre leurs immenses machines fades et veules, aux effets cherchés, dans lesquelles se meuvent en des poses prétentieuses, des personnages conventionnels ? Les poètes de l'Italie entière exaltaient à l'envi leur génie, leurs ouvrages menaçaient de faire oublier ceux de Raphaël. Ils n'ont cependant rien dit de nouveau et sont, hélas ! la raison des Carlo Dolci, des Carlo Maratta, la plus complète indigence après la richesse, l'apparence sans la réalité.

Ne nous étonnons pas outre mesure de ces luttes sanglantes, de ces procédés barbares ; l'âme des condottieri du xvie siècle se retrouvait dans les artistes du xviie.

C'est à l'aide du fleuret, du poignard et du poison, que l'on défendait alors ses convictions artistiques et plus d'un les paya de sa vie. Ces mœurs nous scandalisent ; mais relisons les *Mémoires de Benvenuto Cellini* qui vivait, il est vrai, à une époque quelque peu antérieure : les choses n'avaient guère changé. L'auteur du *Persée* ne raconte-t-il pas avec complaisance des actes de sa vie qu'aujourd'hui nous qualifierions de crimes ? Il ne faut pas demander à ces natures frustes, simplistes, tout d'une pièce, les délicatesses de notre temps (1).

(1) Les procédés violents n'étaient pas le fait seul des particuliers. Le

Mais revenons à Ribera. Songea-t-il jamais à retourner en Espagne? Peut-être. Le peintre aragonais Jusepe Martinez raconte que de passage à Naples en 1625, il alla voir son compatriote et lui demanda pourquoi il ne revenait pas dans sa patrie, où ses ouvrages étaient des plus appréciés. L'Espagnolet lui répondit que s'il n'écoutait que son désir, il le ferait volontiers, mais que ce n'était pas l'avis de nombre de personnes expérimentées. « L'éloignement, ajouta-t-il, donne une importance que la présence fait disparaître, et ce qui me confirme dans cette opinion, c'est d'avoir vu d'excellents ouvrages de maîtres d'Espagne fort peu appréciés dans l'Espagne même. Ici, dit-il encore, mes tableaux sont fort bien payés; j'y reste et je m'en tiens au vieux proverbe castillan qui dit : « Celui qui est « bien, ne change pas (1). »

gouvernement n'agissait pas d'autre façon. Mariette, dans son *Abecedario*, raconte qu'aux marges de son exemplaire de l'*Académie des sciences et des arts* d'Isaac Bullart, à l'article Van Dyck, se trouvait une annotation disant que le peintre flamand « ayant quitté la Sicile sans avoir eu la précaution de se munir d'un bulletin de santé, fut arrêté sur les côtes du royaume de Naples et condamné aux galères, où, s'étant fait connaître pour ce qu'il était, avant d'être mis à la chaîne, il fit quelques portraits si beaux qu'ils lui valurent la liberté ».

(1) Jusepe Martinez demanda ensuite à Ribera s'il ne désirait pas retourner à Rome pour y revoir les peintures des maîtres, sujet de ses études passées : — « Non seulement je désirerais les revoir, mais aussi les étudier de nouveau, car ce sont des ouvrages dignes d'être médités bien des fois. Maintenant que l'on peint à l'aide d'autres procédés et d'autres pratiques, l'on s'achemine vers la ruine :... il faut être guidé par les compositions de l'immortel Raphaël peintes dans le sacré palais; c'est seulement en étudiant ces ouvrages que l'on devient un peintre d'histoire accompli. » — Jusepe Martinez. *Discursos practicables del nobilisimo arte de la pintura*, Madrid, 1866.

Jusepe Martinez fait ensuite remarquer que ceux qui accusent Ribera de

Jusepe Martinez n'est certainement pas le seul artiste espagnol qui ait eu des rapports avec Ribera. Il est plus que probable — quoique aucun document n'en fasse mention — que lorsque Velazquez vint de Rome à Naples, à la fin de l'année 1630, pour y peindre par ordre de Philippe IV le portrait de sa sœur, l'Infante Marie, mariée tout récemment par procuration avec Ferdinand, roi de Hongrie, plus tard empereur d'Allemagne, il y rencontra Ribera. C'est, sans doute, comme le fait justement remarquer Don Aur. de Beruete dans son livre sur le chef de l'école madrilène, à cette rencontre des deux artistes si bien faits pour se comprendre et s'apprécier qu'il faut attribuer l'acquisition de nombreuses toiles de l'Espagnolet, par le souverain, auquel Velazquez aura sans doute vanté son talent.

La fin de la vie de Ribera fut assombrie par un événement des plus douloureux pour un père et qui abrégea son existence. A la suite de la révolte de Masaniello, noyée dans le sang par le comte d'Oñate, Don Juan d'Autriche, fils naturel de Philippe IV et de la célèbre actrice la Calderona, avait été envoyé à Palerme pour apaiser les troubles qui en avaient été la conséquence. Son retour à Naples fut un triomphe; Ribera à cette occasion, en loyal Espagnol, offrit une fête splendide au brillant pacificateur, où celui-ci vit la fille du peintre, Maria Rosa, célèbre pour son éclatante beauté, dont il s'éprit aussitôt. On raconte

mettre ses productions au-dessus de tout ne le connaissaient pas, le jugeaient faussement et sans aucune bonne foi. Cette attestation d'un contemporain de l'Espagnolet est bonne à retenir et fait justice de tant de fables et de calomnies répandues sur lui.

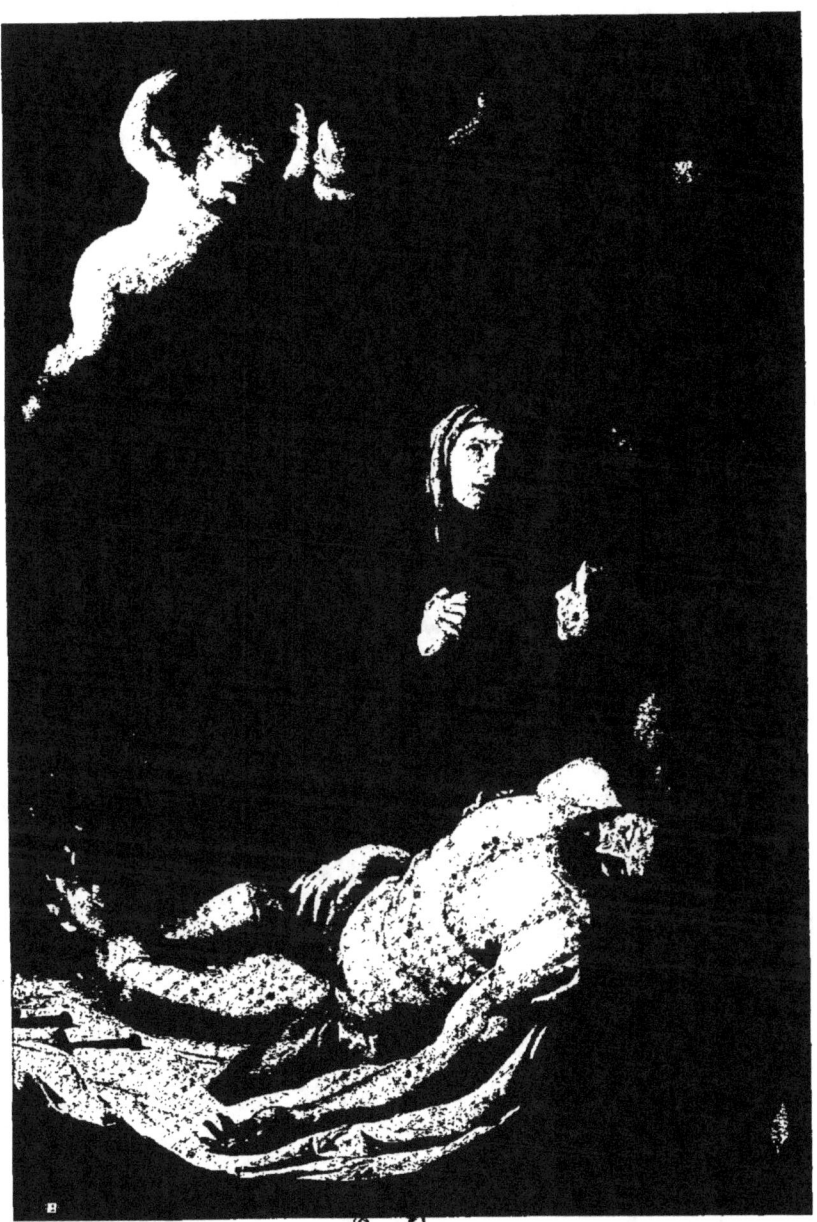

RIBERA. — DESCENTE DE CROIX.
(Couvent de San Martino à Naples.)

que, pour se ménager des entrevues avec elle, il manifesta l'intention de faire peindre son portrait par son père. Que ce détail soit faux ou vrai (1), peu importe ; ce qui est certain, c'est que la jeune fille se laissa enlever par le prince. De ces amours naquirent deux filles, dont l'une (2), Margarita, venue au monde en 1650, entra à Madrid au couvent des Descalzas Reales sous le titre de Doña Margarita d'Autriche.

Certains chroniqueurs italiens prétendent qu'après l'enlèvement de sa fille, Ribera se serait mis à la poursuite du ravisseur et que depuis on n'aurait plus entendu parler de lui. C'est une erreur ; malgré son immense chagrin, il ne put quitter Naples, au moins immédiatement : ses autres enfants, sa situation à la Cour, ses tableaux en train ou commandés, ses élèves l'y retinrent, mais il ne travailla guère plus. L'on ne connaît qu'une toile de lui postérieure à 1649, l'*Adoration des Bergers* du Louvre, et peut-être même cette composition avait-elle été commencée avant le rapt de sa fille. A bout de forces, rongé par la douleur et la honte, Ribera, ne pensant plus qu'à fuir le monde et finir

(1) Ribera grava à l'eau-forte le portrait de Don Juan d'Autriche.
(2) « ... Peu après éclatèrent les troubles de Naples ; à leur occasion, il fut mandé au Sr Don Juan de rallier cette ville avec la flotte; le résultat ayant été heureux, le peuple attribua ce succès au prince tandis qu'il était dû à l'intelligence et au courage du comte d'Oñate alors que le Sr Don Juan n'avait commis que des imprudences. Celui-ci resta ensuite quelque temps à Naples et commença à s'y livrer à des débordements dont la conséquence fut, plus tard, l'entrée au couvent royal des *Descalzas*, de Madrid, sous la désignation d'*Excelentisima Señora*, d'une jeune personne dont la mère était la fille du fameux peintre nommé Josef de Ribera. » — *Memorias autografas*, du Père Juan Everardo Nithard, Jésuite confesseur de la reine régente, ministre et conseiller d'État. — *Bibliothèque Nationale de Madrid, t. I, f. 12, verso; Mss. V, 126.*

ses jours dans la retraite la plus absolue, abandonna sa fastueuse demeure de Naples pour se retirer au Pausilippe, où il mourut le 2 septembre 1652 (1). L'écrivain Dominici rapporte que de cette maison du Pausilippe, Ribera sortit seul un jour avec un domestique qu'il renvoya en chemin, et disparut sans qu'on sût jamais ce qu'il devint : c'est encore une erreur.

Plus tard, longtemps après la mort de son père, Maria Rosa retourna à Naples, où elle finit ses jours, laissant ses biens, qui étaient considérables, à son frère Antonio, le plus jeune des enfants de l'Espagnolet, et à sa sœur cadette Annerella, mariée à un officier attaché au secrétariat de la Guerre de la vice-royauté, Tomas Manzano.

De la beauté de sa fille Maria Rosa, Ribera laissa deux éclatants témoignages. Une première fois, elle lui servit de modèle pour l'*Immaculée Conception* des Augustines de Salamanque, dont il sera question plus loin ; une seconde fois pour une autre *Immaculée Conception* peinte pour le couvent des Augustines déchaussées de Sainte-Isabelle de Madrid. Ces dernières, ayant appris plus tard à qui avaient été empruntés les traits de la Vierge très pure, grandement scandalisées de s'être prosternées matin et soir devant l'image d'une pécheresse, chargèrent Claudio Coello de refaire le visage de la mère du Christ, mais sans user d'un modèle vivant.

(1) « Adi 2 settembre 1652, mori el S. Y. Giuseppe Ribera e fu sepolto a Margoglino. » Registres mortuaires de l'église paroissiale de Santa Maria de la Neve de Pausilippe.

RIBERA. SAINT PAUL.
(Musée du Prado.)

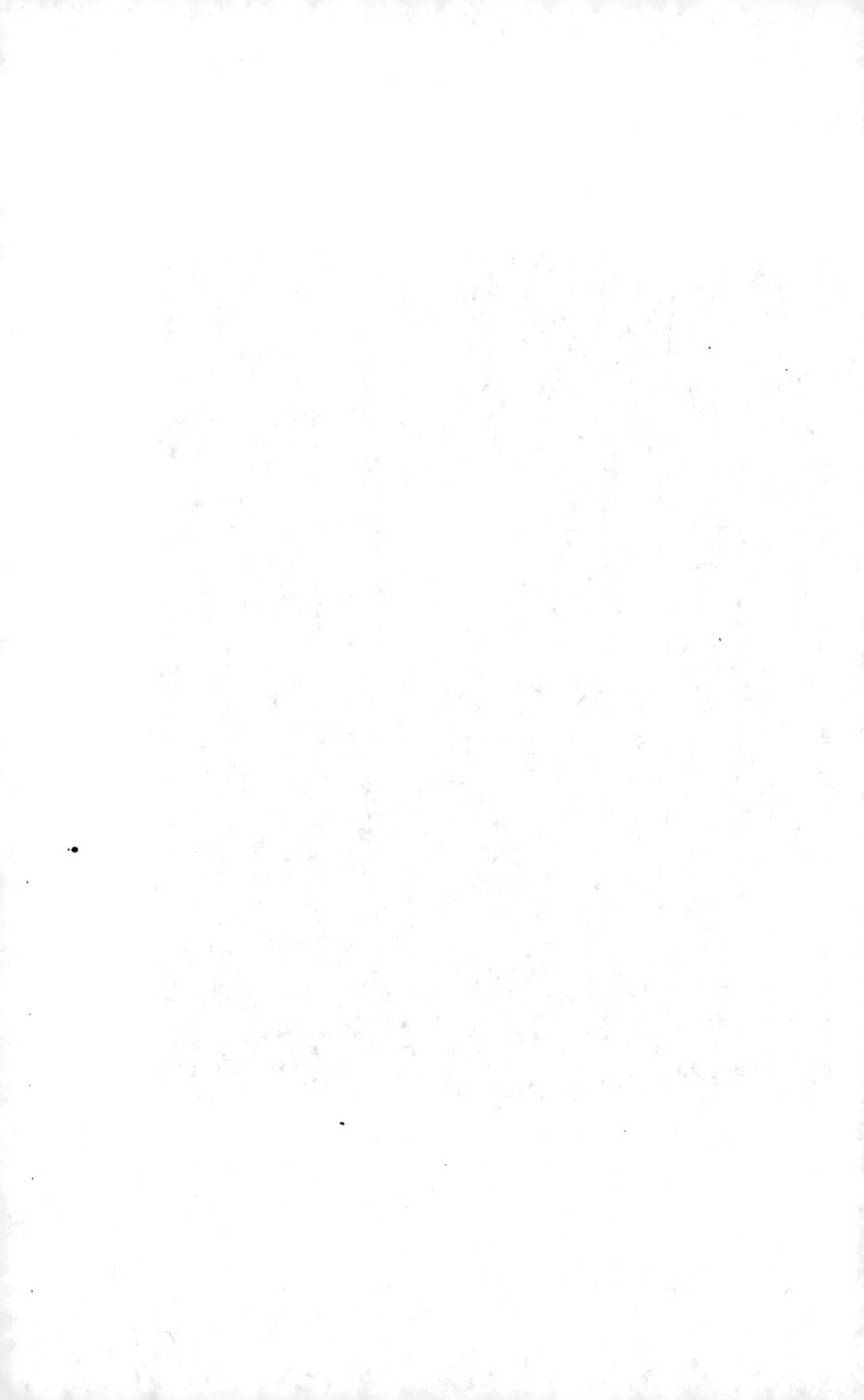

II

Ribera a énormément produit, ses ouvrages sont répandus dans le monde entier, mais c'est naturellement l'Italie et l'Espagne qui en renferment le nombre le plus considérable. Il est impossible d'étudier toutes les œuvres d'un artiste aussi fécond. Contentons-nous de passer rapidement en revue les principales. En premier lieu ses grandes compositions religieuses. Au Prado, qui renferme jusqu'à cinquante-sept toiles du maître, arrêtons-nous d'abord devant un de ses chefs-d'œuvre les plus connus : le *Martyre de saint Barthélemy*, où il représente le saint nu, les bras attachés aux deux extrémités d'une perche suspendue par une poulie à un mât auquel deux bourreaux le hissent à l'aide de cordes, tandis qu'un troisième bourreau lui lie les jambes; au second plan, des soldats et des gens du peuple contemplent ce supplice avec la plus superbe insensibilité (1). Impossible de se montrer plus indifférent à la douleur, à la pitié que ne l'a fait le maître dans cette terrible peinture. Il semble se complaire dans les affres du malheureux supplicié. De cette composition il existe une ancienne copie à la Pinacothèque de Berlin.

Ce sujet du *Martyre de saint Barthélemy* a souvent tenté les pinceaux de l'Espagnolet, qui l'a traité à diffé-

(1) Au temps de Ponz et de Cean Bermudez, on comptait vingt-cinq toiles de Ribera à l'Escurial; dix-neuf au Palais Royal; six au Buen Retiro; sept à Saint-Ildefonse; quinze au couvent de Santa Isabel.

rentes reprises sous divers aspects, mais toujours avec la même impassibilité ; un second tableau, au musée municipal de Barcelone, montre le saint écartelé ; un troisième, au musée de Grenoble, superbe académie de vieillard de profil, s'enlevant sur un fond sombre, représente l'apôtre attaché à un arbre, les yeux levés vers le ciel, les bras et les jambes entravés par les bourreaux ravis à la pensée de l'écorcher vif ; un quatrième, au palais Pitti, de Florence, le figure renversé sur le dos, un bras maintenu par une corde lui entrant dans la chair, ce qui suscite la risée du tortionnaire ; sur un cinquième, à la galerie Spinola, à Gênes, l'apôtre est étendu, un bras ligoté à un arbre, l'autre saisi par un bourreau qui lui a déjà déchiré la peau de l'épaule, tandis que le magistrat lui demande de sacrifier à une statue d'Hercule auprès de laquelle se tiennent deux soldats et que dans le ciel apparaît un ange apportant les palmes glorieuses au supplicié ; un sixième, d'une horreur grandiose, se voit à la Pinacothèque de Dresde. On trouve encore un *Martyre de saint Barthélemy*, de dimensions réduites, au musée du Prado : le malheureux y est dépecé vivant ; mais cette toile est-elle bien une peinture originale de Ribera ? Certains critiques, au nombre desquels Don Pedro de Madrazo, le savant rédacteur du catalogue de la grande collection nationale espagnole, seraient assez disposés à n'y voir qu'un pastiche du maître dû à Tiepolo.

La galerie vaticane possède un *Martyre de saint Laurent* d'une exécution prestigieuse, d'une impression presque inhumaine, montrant la douloureuse victime

RIBERA. — SAINT JÉROME EN PRIÈRE.
(Musée du Prado.)

torturée par des bourreaux prêts à la jeter sur un gril incandescent; un second *Martyre de saint Laurent* fait partie de la Pinacothèque de Dresde. Naguère, à Vienne, dans la galerie Esterhazy. on admirait un énergique *Martyre de saint André*. d'une rare puissance de rendu : est-ce le même que l'on rencontre aujourd'hui au musée de Budapesth ? Au collège du Corpus Christi de Valence, se voit un *Martyre de saint Pierre*.

On a répété à satiété que Ribera s'est délecté dans les tortures que reproduisent ces compositions, qu'il s'est complu dans l'expression des supplices, que les malheureux dépecés, les victimes agonisantes faisaient sa joie et son bonheur. Cela n'est vrai que jusqu'à un certain point ; sa violence picturale n'a été bien souvent pour lui qu'une sorte de nécessité. Il ne faut pas oublier qu'il a senti le devoir de tenir haut et ferme le drapeau des revendications naturalistes que venait de laisser tomber le Caravage, succombant à peine âgé de quarante ans, et qu'il sauva la peinture de l'afféterie et de la mignardise où la conduisaient le Guide, l'Albane et leurs disciples. Il s'agissait moins pour elle d'être dure, sauvage, commune, rébarbative, hirsute que de ne pas être. A la suite d'Amerighi, Ribera la menait à la liberté, à l'affranchissement ; il a parfois, souvent même, dépassé le but, mais il le fallait. Par la vérité de son dessin, son impeccabilité, sa certitude, il a rendu à l'art un autre service : il a réagi contre les élèves attardés et de seconde main de Michel-Ange, ces tortionnaires d'un autre genre qui cassaient les os de leurs personnages, tordaient leurs

muscles, les torturant dans les gestes les plus invraisemblables, les présentant dans les raccourcis les plus hasardeux pour faire montre de leur soi-disant science anatomique. Devant ces navrantes platitudes, les successeurs de Jules II et de Léon X à Rome, les gonfaloniers qui avaient remplacé Laurent le Magnifique à Florence, applaudissaient des deux mains et se pâmaient d'admiration.

La rudesse, la dureté, la violence ne sont pas nécessairement la règle de toutes les compositions de Ribera; dans certaines d'entre elles et non des moins bonnes, il se montre idéaliste, mystique même. Ses *Immaculées Conceptions* sont là pour en témoigner. Sa plus belle œuvre en ce genre est l'*Immaculée Conception* datée de 1635 que lui commanda le comte de Monterey, alors ambassadeur de Philippe IV auprès d'Urbain VIII, pour le couvent des religieuses Augustines de Salamanque.

La Vierge couronnée d'un diadème fait de douze étoiles rayonnantes, les pieds sur le croissant de la lune, foulant du talon le serpent tentateur, monte au ciel sur les nuées, environnée d'anges, d'archanges et de séraphins qui voltigent autour d'elle dans une atmosphère transparente et éthérée. Sa longue et opulente chevelure encadre son visage et tombe en lourdes masses brunes sur ses épaules; ses mains sont pieusement croisées sur sa poitrine. Elle porte une tunique blanche que recouvre en partie un manteau bleu agité par la brise; tout en bas, on aperçoit la terre et la mer qui fuient et disparaissent.

Si elle est moins aimable que la Vierge des *Immaculées*

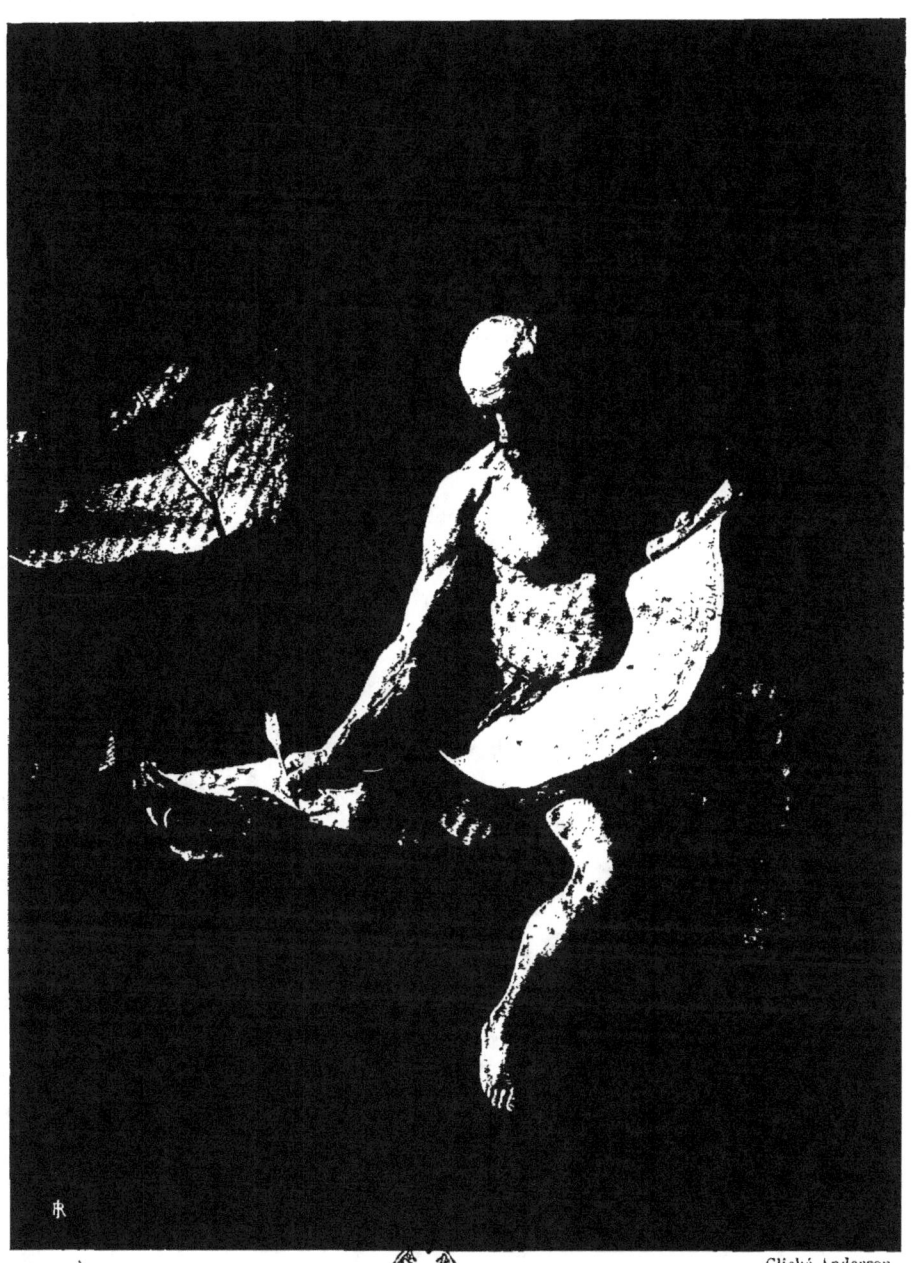

RIBERA. — SAINT JÉROME.
(Académie San Fernando.)

Conceptions de Murillo, si elle est moins enveloppante, elle est en compensation, comme l'a justement fait remarquer Paul de Saint-Victor, à propos d'une réduction de la même composition, d'une piété plus grave, d'une beauté plus chaste, d'un sentiment plus profond et plus pénétrant; « une teinte de tristesse se mêle à son extase, et le pressentiment du Calvaire semble troubler la joïe du divin mystère qui s'accomplit dans son sein ». Ah! combien dans cette œuvre toute d'amour, Ribera est loin du tortionnaire de saint Barthélemy, de saint Laurent, de saint André! Le maître d'ordinaire renfrogné se montre ici aussi aimable, aussi tendre que le peintre de *Sainte Élisabeth de Hongrie* et des *Enfants à la Coquille*, sans cesser pour cela d'être vrai et sincère. Sa religion, si souvent sombre et rébarbative, se fait tendre et mystique quand il s'agit du triomphe de la mère du Christ.

Une seconde *Immaculée Conception* se trouve au musée du Prado; un peu moins importante que la première, c'est toujours la même Vierge triomphante s'élevant au milieu des airs dans un glorieux cortège d'anges et de chérubins, les pieds nus sur le croissant d'argent que soutient une sorte de dragon à la tête énorme et à la gueule entr'ouverte, sans doute la bête immonde de l'Apocalypse.

Parmi les tableaux de Ribera appartenant à sa manière douce et lumineuse, souvenir du Corrège, il convient de faire une place d'honneur à l'*Échelle de Jacob* de la grande galerie nationale de Madrid, représentant le patriarche endormi au pied d'un tronc d'arbre, à demi enveloppé dans

sa mante, la tête appuyée sur la paume de la main gauche et reposant sur une pierre. C'est l'heure crépusculaire; naguère, sur le ciel prêt à s'embrumer des ombres de la nuit, se distinguait l'Échelle prophétique dans une buée d'or ; elle a malheureusement à peu près disparu à la suite de nettoyages par trop consciencieux. L'œuvre est superbe, presque tendre.

Restons au Prado : sur une toile de forme allongée de près de trois mètres de largeur sur un peu plus d'un mètre de hauteur, le maître a représenté *Jacob recevant la bénédiction d'Isaac*. Assis sur un lit couvert d'une courtepointe de soie rouge qui lui cache les jambes, abrité par un rideau de même étoffe, le vieux patriarche aveugle palpe le bras droit de son second fils enveloppé d'une peau de chevreau, tandis qu'un peu en arrière se voit Rachel ; au dernier plan, par une porte ouverte sur la campagne, on distingue Esaü revenant de la chasse. Traité avec un naturalisme noble et simple, ce tableau est plein de grandeur.

A côté de la *Bénédiction d'Isaac*, le Prado présente une autre composition de l'Espagnolet d'une fraîcheur de coloration délicieuse, qui semble peinte d'hier; elle est désignée sur le catalogue sous le titre de la *Sainte Trinité*; ne vaudrait-il pas mieux y voir le *Christ mort dans les bras de son père*, sujet familier aux artistes espagnols? Le Sauveur vient d'être détaché de la croix. Le Père Éternel, vêtu d'une robe bleue, un manteau rouge sur les épaules, portant sur la poitrine la colombe symbolique aux ailes éployées, reçoit la dépouille de son fils bien-aimé. Sur

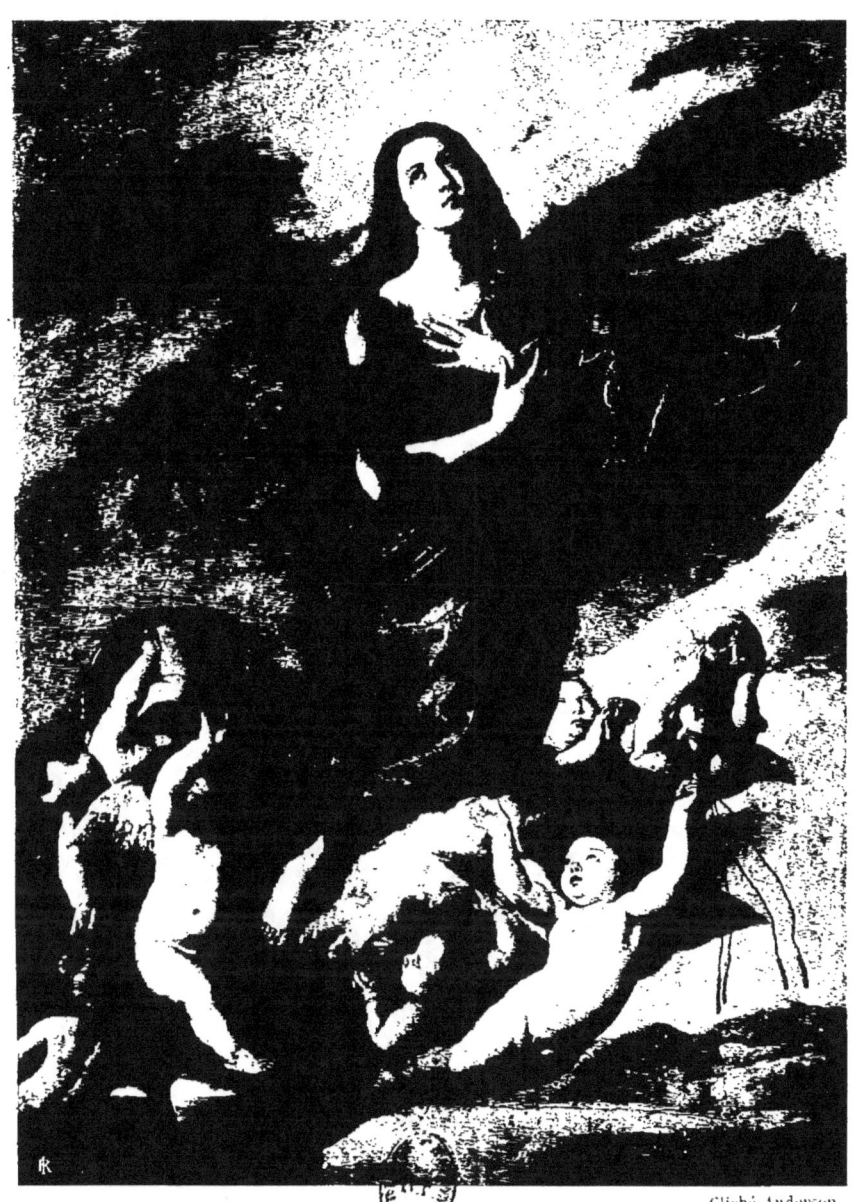

RIBERA. — L'ASSOMPTION DE LA MADELEINE.
(Académie San Fernando.)

ses genoux repose la tête du divin supplicié les bras pendants à droite et à gauche; le corps affaissé laisse tomber les jambes repliées sur un drap que soulèvent des anges. C'est encore là une toile du maître peinte sous l'inspiration et le souvenir du Corrège, toute de charme et de douceur. Il en existe une répétition à peu près identique, de l'auteur lui-même, à l'Escurial.

L'*Adoration des Bergers*, un des joyaux du Louvre, appartient à la même inspiration. La Vierge, les mains jointes, prosternée devant l'Enfant Jésus couché dans une crèche de bois, les yeux levés vers le ciel, est d'une expression des plus heureuses. Les trois pasteurs en adoration et la femme âgée du second plan sont admirables d'attitude et de rendu. L'ange du fond qui apparaît aux bergers gardant leurs troupeaux sur une hauteur, est, lui aussi, du plus heureux effet.

L'Escurial, en plus de la répétition du *Christ mort sur les genoux du Père Éternel*, renferme deux compositions de l'Espagnolet des plus intéressantes : dans la première, *Jacob gardant les troupeaux de Laban* sous l'apparence d'un homme dans la force de l'âge, au visage calme et doux, est assis au milieu des brebis qui lui sont confiées, vers l'entrée d'un défilé de sombres rochers. Ce sujet a été interprété à différentes reprises par le peintre, notamment dans une toile figurant à la Pinacothèque de Dresde et dans une autre appartenant à la collection du marquis de Palma, à Palma dans les Iles Baléares. La seconde composition de l'Escurial représente la *Naissance du Christ* : en pleine

campagne, à l'instant où l'aurore va remplacer la nuit, la Vierge assise contre la muraille d'une masure, ayant saint Joseph debout à ses côtés, découvre l'Enfant Dieu pour l'offrir à l'adoration des bergers agenouillés devant lui, tandis que du firmament descendent de petits anges célébrant la gloire de Celui qui vient sauver le monde. La cathédrale de Séville renferme un *Reniement de saint Pierre* d'un sentiment opposé, nous montrant plutôt qu'une composition religieuse, une scène de cabaret napolitain avec ses forbans et ses bravi, jouant aux cartes, hurlant et se disputant, aux trois quarts ivres, prêts à en venir aux mains.

C'est en Italie, autant qu'en Espagne, qu'il convient d'aller admirer Ribera. A Naples, dans la chapelle du trésor de la cathédrale est placé *Saint Janvier sortant d'un four* sans brûlures et s'élançant contre ses bourreaux ; la tête du martyr surgissant de l'ombre est une merveille.

Dans le superbe couvent de San Martino, élevé sur les pentes d'une colline dont les jardins descendent jusqu'au roc contre lequel la vague blanche écume, en plus d'une suite des *Douze Apôtres* et des figures de *Moïse* et d'*Isaïe*, se trouvent deux de ses chefs-d'œuvre : dans le chœur de l'église, la *Communion des apôtres*, et dans la sacristie, la *Descente de croix*. La *Communion des apôtres* montre le Christ debout, les cheveux tombant sur les épaules, vêtu d'une longue robe rouge, un manteau bleu attaché à la ceinture ; il tient une hostie qu'il va déposer sur les lèvres de saint Luc prosterné à ses pieds ; saint Jean, le

plus jeune des disciples, et saint Pierre, le plus âgé, ont déjà reçu la nourriture céleste, les autres attendent leur tour. La *Descente de croix* figure le Christ étendu à terre, le haut du corps relevé et soutenu par une sainte femme agenouillée, les yeux levés vers la mère du divin supplicié, debout, tragique, les mains repliées l'une sur l'autre ; à gauche, Madeleine prosternée baise les pieds de Jésus. Le Christ, en pleine lumière, sans ombres pour ainsi dire, d'un dessin magistral, est un des plus parfaits morceaux de peinture que l'on puisse rencontrer.

« Les teintes mystiques ou violentes des figures passionnées dans l'ombre, » écrit H. Taine, « donnent à toute la scène l'aspect d'une apparition comme il s'en faisait autrefois dans le cerveau monacal et chevaleresque d'un Calderon et d'un Lope. » Taine a raison, l'idéal de l'Espagnol du xviie siècle est, comme aux époques précédentes, le moine et le chevalier ; on est encore trop près des temps héroïques de la lutte contre l'Islam pour qu'il puisse en être autrement.

Parmi les plus importantes compositions religieuses peintes par Ribera à Naples, il convient encore de signaler, dans l'église Santa Maria la Nova, une *Ascension* et un *Couronnement* de Marie où la Vierge enveloppée d'un long manteau, prosternée aux pieds du Christ, reçoit de ses mains une couronne d'or ; plus haut, le Père Éternel apparaît avec la colombe du Saint-Esprit.

Le maître peignit de nombreux Apostolados. Sous ce titre, il faut entendre une suite de douze toiles représentant

à mi-corps les douze apôtres, Judas, d'ordinaire, remplacé par saint Paul. Parfois, en tête, se trouve le Christ, ce qui fait un tableau supplémentaire. Bien entendu, Ribera a reproduit avec délices la plupart des disciples du Sauveur vieux, décharnés, broussailleux, profitant de l'occasion offerte d'exprimer les décrépitudes et les tares de l'âge. Le musée du Prado renferme un *Apostolado* des plus complets, puisque non seulement le Christ et saint Paul en font partie, mais même saint Thadée tenant la place de Judas. Il provient de la Casa del Principe de l'Escurial. Chaque personnage est de grandeur naturelle ; le Sauveur, vêtu d'une tunique rouge recouverte d'un manteau sombre, lève la main droite pour bénir, tandis que la gauche repose sur le globe du monde. La plupart des apôtres sont des vieillards à barbe et à cheveux blancs ou gris; saint Mathias, saint Simon, saint Jacques le Majeur, saint Mathieu sont seuls jeunes. Tous, un manteau sur l'épaule, se reconnaissent à leurs attributs : saint Pierre tient les clefs ; saint Paul, l'épée ; saint Jacques le Majeur, le bâton de pèlerin ; saint Jacques le Mineur, un rouleau de papiers ; saint Barthélemy, le couteau qui servira à le dépecer ; saint André et saint Philippe, un poisson, emblème de leur humble profession; saint Thomas, la lance de son martyre ; saint Mathias, un instrument difficile à définir. On voit encore au Prado un *Saint André*, un *Saint Thomas* et un *Saint Simon* provenant d'un autre *Apostolado* qui ne le cède en rien, comme valeur, aux figures du premier. Nous avons cité les *Douze Apôtres* du couvent de San Martino de Naples ; ceux-ci

sont représentés presque couchés, l'espace triangulaire très étroit dans lequel ils sont placés n'a pas permis de les interpréter autrement.

Un dernier *Apostolado* se trouve au musée de Parme. Nombre de bustes d'apôtres disséminés dans des musées et des collections privées ne sont autre chose que des morceaux détachés d'apostolados.

A côté de ces apostolados, il convient de placer une longue série de patriarches, de prophètes, de saints et de martyrs. Au musée du Prado figurent *Saint Paul premier ermite*, presque nu, à demi couché, dans une sombre grotte ; *Saint Pierre*, gisant dans la Prison Mamertine; *Saint Augustin* agenouillé, les mains jointes, en oraison; *Saint Sébastien* attaché à un tronc d'arbre, le torse saignant sous les flèches qui viennent de le transpercer; *Saint Jérôme*, se labourant la poitrine à coups de pierre ; *Saint François d'Assise en extase* auquel apparaît un ange ; *Saint Joseph* accompagné de l'Enfant Jésus; *Saint Barthélemy* tenant dans sa main levée l'instrument de son supplice ; *Saint Christophe*, portant le petit Jésus sur ses épaules; *Saint Roch* (1) appuyé sur le bourdon du pèlerin; puis des ermites, des anachorètes, tous d'une fermeté de dessin, d'une puissance de coloration dont rien ne peut donner l'idée.

L'Académie San Fernando renferme des ouvrages de

(1) Le modèle qu'employa Ribera pour représenter ce saint Roch daté de 1631, est le même qui lui servit pour l'*Échelle de Jacob* et dont on retrouve encore les traits dans ceux du prophète Élie de la *Descente de croix* du couvent des Chartreux de San Martino à Naples.

Ribera de toute beauté : d'abord un *Saint Jérôme* nu, dans une grotte, assis sur une pierre, écrivant sur un in-folio placé à ses côtés, d'une puissance de rendu surprenante ; un *Saint Antoine de Padoue en extase*, auquel apparaît l'Enfant Jésus dans des nuées entouré de petits chérubins, d'une tendresse, d'une suavité et d'une piété qui font songer à Murillo ; enfin une *Assomption de la Madeleine* qui peut lutter avec ses *Immaculées Conceptions*. L'ancienne pécheresse, ses longs cheveux bruns tombant sur les épaules, vêtue d'une robe de bure trouée aux manches, les mains pieusement croisées sur la poitrine, s'élève dans les airs, accompagnée d'anges qui soulèvent le bas de sa robe. Rarement Ribera a fait mieux, rarement il s'est montré plus noble, plus pur, plus pieux. La grande pénitente a trouvé d'ailleurs dans le maître un portraitiste de premier ordre. Le Prado a recueilli de lui deux superbes figurations de cette éternelle amante, la montrant, l'une et l'autre, agenouillée dans une grotte, les cheveux épandus sur les épaules, pleurant ses fautes passées.

Sainte Marie l'Égyptienne n'a pas moins tenté les pinceaux de l'Espagnolet que Marie-Madeleine ; elle lui a servi de modèle à plusieurs reprises. Nous connaissons trois interprétations de ce sujet particulièrement typiques et dignes d'admiration : la première, au musée du Prado ; la seconde, à la Pinacothèque de Dresde ; la troisième, à la galerie municipale de Montpellier. Dans le tableau du Prado, l'humble anachorète assise sur un rocher, à l'entrée d'une grotte, une croûte de pain et une cruche d'eau à ses côtés,

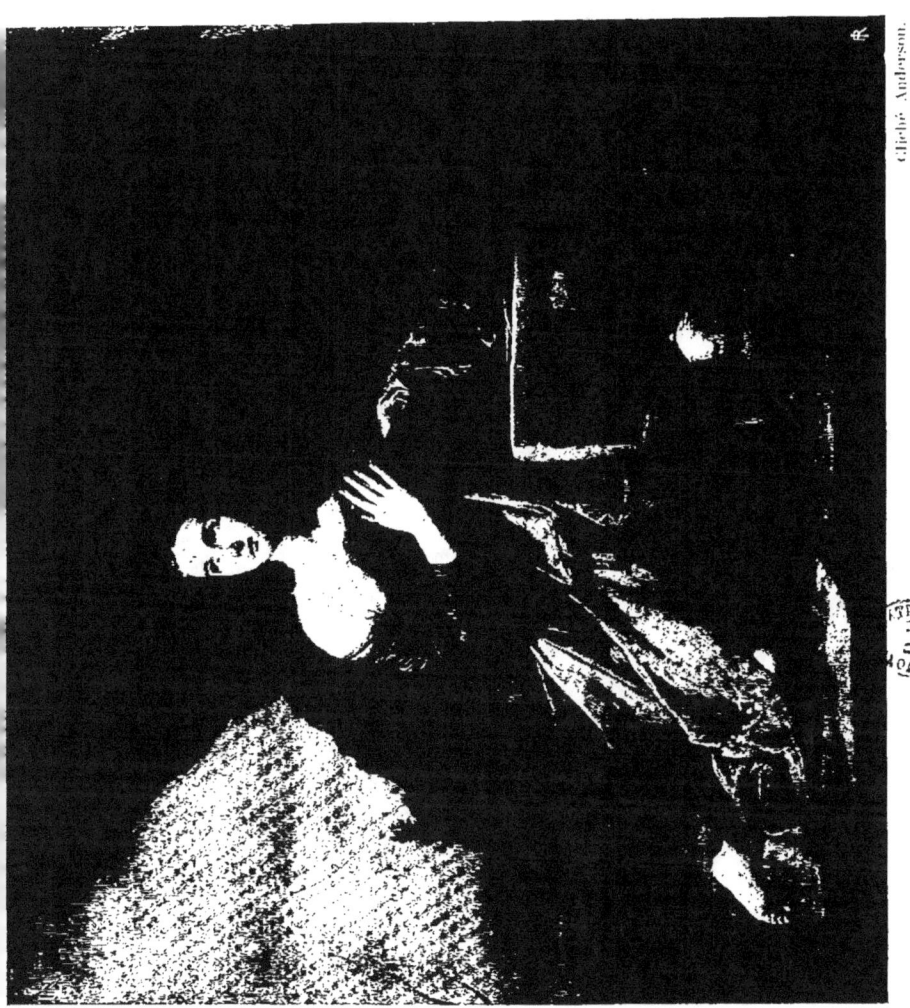

RIBERA. — MADELEINE PÉNITENTE.
(Musée du Prado.)

les jambes cachées sous une grossière couverture, lève pieusement le visage vers le ciel. Peu de compositions sont plus impressionnantes, plus profondément religieuses ; dans la toile de Dresde la pénitente nue sous les flots de son ample chevelure qui la couvre presque entièrement, les mains croisées sur la poitrine, agenouillée devant la tombe creusée qui l'attend, de ses yeux extasiés voit un ange radieux descendre du ciel lui apporter le linceul de gloire. Impossible d'imaginer un sentiment plus intense, plus profond, une exécution plus puissante et plus prestigieuse ; c'est un véritable chef-d'œuvre. On en peut dire autant de la *Sainte Marie l'Égyptienne* de Montpellier, vieille femme maigre et décharnée, à demi nue, à la beauté disparue depuis longtemps, à l'expression extatique, priant, les bras croisés, un morceau de pain et une tête de mort près d'elle.

Continuons la revue des principales œuvres du maître et signalons encore en Espagne : à Valence, à la cathédrale, *la Naissance du Christ*, au musée, *Saint François d'Assise, Saint Paul, Saint Sébastien* et *Sainte Thérèse* ; à Grenade, à la cathédrale, *Saint Antoine de Padoue* ; à Saragosse, au séminaire, *Saint François de Borgia* ; à Tolède, à l'ermitage de la Solitude, le *Repentir de saint Pierre* ; à Cuenca, dans la maison des Enfants trouvés, *Saint Augustin* ; à Vitoria, au palais provincial, un *Christ en croix* et deux *Apôtres*.

Dans l'ancienne galerie de l'Infant Don Sébastien se trouvait une des productions les plus caractéristiques et les plus personnelles de Ribera, un *Saint François de Paule*

dont il existe de nombreuses copies, le visage énergique à demi caché sous sa lourde capuche qui zèbre son front d'une ombre puissante. Par une heureuse exception, ce buste, daté de 1640, au lieu de s'enlever sur un fond sombre, ressort sur des tonalités claires.

Notons en Italie, à Florence : au musée des Uffizi, un *Saint Jérôme* se frappant la poitrine avec une pierre ; au palais Pitti, un *Saint François d'Assise* en extase, un crâne dans les mains ; dans la galerie Corsini, deux compositions : d'abord, *Jésus ordonnant à saint Pierre de payer le tribut* où le Christ debout, le bras droit étendu vers l'apôtre agenouillé, lui mande de remettre l'impôt à deux receveurs des deniers de l'État, et ensuite *Moïse et Aaron*, vieillards décrépits, assis côte à côte, devant une table chargée d'in-folio qu'ils lisent, méditent et commentent ; à Rome, au Quirinal, un second *Saint Jérôme* à genoux devant un crucifix ; à l'Académie de Saint-Luc, un troisième *Saint Jérôme* entouré de rabbins, discutant avec eux les Saintes Écritures ; au palais Borghèse, un *Saint Stanislas* tenant amoureusement l'Enfant Jésus dans ses bras ; à la villa Borghèse, un quatrième *Saint Jérôme* à moitié nu, en train d'écrire, penché sur une table surchargée de gros volumes, un crâne posé sur l'un d'eux ; au palais Corsini, un cinquième *Saint Jérôme*, très vieux, très décrépit, pressant une tête de mort contre sa poitrine ; à Naples, au musée, un *Saint Bruno*, un *Saint Sébastien* et un sixième *Saint Jérôme*.

Signalons, en Allemagne, à la Pinacothèque de Berlin,

une *Sainte Famille* et encore un *Saint Jérôme* ; à celle de Munich, la *Descente de Croix* et *Jésus au milieu des docteurs*; au musée de Dresde, un *Saint Paul ermite*; à la galerie impériale de Vienne, un second *Jésus au milieu des docteurs*.

En Russie, nous trouvons au musée de l'Ermitage de Saint-Pétersbourg quatre compositions de Ribera ; d'abord, deux superbes académies : un *Saint Sébastien secouru par les Saintes Femmes* et un *Saint Jérôme* au désert écoutant la trompette du Jugement dernier ; ensuite un *Saint François de Paule*, répétition de celui de l'ancienne collection de l'infant Don Sébastien, et une *Sainte Lucie*, portant ses yeux dans un plat d'argent, sujet qui n'a rien de bien attrayant; mais le peintre n'y regardait pas de si près !

En Angleterre, à Londres, la National Gallery montre du maître, *Jésus mort* entre la Vierge, la Madeleine et saint Jean, et le *Divin Berger* avec un agneau; la Dulwich Gallery, un *Forgeron*; la collection du comte de Northbrook, une *Sainte Famille* avec sainte Catherine ; à Edimbourg, la National Gallery d'Écosse, un buste de *Mathématicien*.

En France, nous rencontrons au Louvre, sans parler de l'*Adoration des Bergers* dont il a déjà été question, l'*Ensevelissement du Christ*, trop connu pour qu'il soit besoin de le célébrer et de le décrire; puis, au musée de Nancy, un *Baptême du Christ*, provenant de la collection Salamanca, dans lequel le Sauveur manque un peu d'accent, chose rare chez l'artiste, mais où, en compensation, le précurseur amaigri par les jeûnes et les privations, illu-

miné par son austère enthousiasme, est superbe d'énergie et de caractère ; au musée de Lille, un nouveau *Saint Jérôme* ; au musée d'Amiens, *la Messe de saint Grégoire le Grand,* d'une puissance de coloration, d'une vérité d'impression et d'une ampleur de rendu superbes. « La chape de l'officiant, » écrit M. Gonse, dans les *Chefs-d'œuvre des Musées de province,* « en soie jaune orangé doublée de rose grenade, égale, ce qui n'est pas peu dire, certaines chapes que l'on admire dans les tableaux de Rubens, avec une sobriété à l'espagnole qui a plus de saveur peut-être pour un raffiné, que les splendeurs truculentes du maître anversois. Toutes les parties de ce superbe tableau sont, du reste, à l'unisson : le diacre en surplis, les têtes des deux hommes et de la vieille femme en prières... »

Le musée du Havre possède un *Saint Pierre repentant* des plus solidement brossés ; le musée de Rouen, une puissante figure du grand prêtre *Zacharie* et surtout un *Bon Samaritain* d'un naturalisme qui n'a rien d'atténué, éclairé par les effets de lumière empruntés par l'artiste valencien au Caravage. Dans cette toile, le corps du malheureux abandonné, le sang coagulé, répandu en minces filets sur la chair affaissée et flasque, détendue sur les os saillants, est d'une anatomie superbe.

Théodore Ribot a sans doute longtemps médité devant cette toile, d'où il a tiré le meilleur de son talent.

Dans ses Apostolados, ses patriarches, ses prophètes, ses saints, ses innombrables Saint Jérôme particulièrement, Ribera a reproduit les traits de mendiants et de gueux

napolitains; mais comme ceux-ci étaient légion, que tous passaient par son atelier avant d'aller peupler les bagnes siciliens, que pas un n'entrait chez lui sans qu'il le portraiturât, il fallut bien trouver un titre à ces toiles. De là ces innombrables philosophes hirsutes et rébarbatifs, ces bustes de personnages à dénominations antiques que nous rencontrons dans la plupart des galeries européennes : au musée du Prado, *Diogène*, les cheveux et la barbe emmêlés, la lanterne à la main; *Caton d'Utique*, hurlant et découvrant sa blessure, s'apprêtant plutôt, semblerait-il, à gratter furieusement sa poitrine velue; *Archimède*, le compas à la main, et toute une suite d'autres philosophes nommés ou innommés. D'autres *Diogène* se trouvent dans la galerie du duc de Westminster, à Londres; à la Pinacothèque de Dresde; d'autres *Archimède*, au musée impérial de Vienne et à celui de Munich; des *Pythagore*, à Vienne; des *Héraclite* et des *Démocrite*, au palais Durazzo à Gênes; des *Mathématiciens*, encore à Gênes à la galerie Balbi, et à la National Gallery d'Édimbourg, comme nous savons. Le musée de Turin renferme une des toiles les plus hétéroclites que l'on puisse imaginer: *Homère* figuré sous la figure d'un vieux moine aveugle à moitié endormi, jouant paresseusement du violon, tandis qu'un gentilhomme vénitien, assis à une table couverte de papiers, semble transcrire les vers qui sortent de la bouche de l'étrange poète. Des philosophes, sans désignation plus précise, on en rencontre partout, dans les musées de Londres, de Saint-Pétersbourg, de Gênes, de Madrid, de Valence,

dans les collections particulières, dépenaillés, en haillons, pouilleux, demi-nus, tous sans exception d'une exécution impeccable, puissante, prestigieuse. Mais ces personnages, quelque vieux et décrépits qu'ils soient, possèdent tous leurs membres, n'ont subi d'autres déformations que celles de l'âge. Ribera a été plus loin, il a cherché des résidus d'humanité, des phénomènes, des contrefaits, des monstres qu'il a résolument représentés avec son génie implacable.

De ce nombre est le *Pied bot* de la galerie La Caze, au Louvre, ce jeune malandrin boiteux, à l'aspect effronté et gai, malgré sa lamentable infirmité. Ce chef-d'œuvre est universellement connu; il est donc inutile de s'y attarder. Ce qui est hors de discussion, c'est que c'est une des productions les plus chaudes et les plus lumineuses de l'artiste, d'une intensité de vie sans pareille et, fait assez rare chez l'Espagnolet, peinte dans des tonalités plutôt claires. Dans la même série, il convient de faire entrer une autre toile extraordinaire, recueillie par l'Académie San Fernando, figurant une femme aux traits peu avenants et sauvages, ridée, parcheminée, ratatinée, qui semble loin d'être jeune, ornée d'une barbe noire drue et épaisse, allaitant un pauvre petit nourrisson. Derrière cette peu gracieuse mère apparaît un homme âgé, son mari (1).

Est-ce encore dans la série des phénomènes qu'il faut faire entrer l'*Aveugle de Gambazo*, palpant une tête en

(1) Cette toile, peinte en 1631 par ordre du vice-roi de Naples, représente une certaine Maddalena Ventura, originaire des montagnes des Abruzzes.

RIBERA. — LE PIED BOT.
(Musée du Louvre.)

Cliché Alinari.

marbre d'Apollon, au musée du Prado ? L'expression sérieuse du personnage permet de douter que l'on ait affaire en la circonstance à un bouffon ou à un grotesque; nous serions beaucoup plus disposé à voir là un sculpteur aveugle.

Il va de soi que Ribera a été un portraitiste hors de pair; d'ailleurs, toutes ses figurations de patriarches, de prophètes, d'apôtres, de saints, de philosophes, de mendiants ne sont autre chose que des portraits. Nous ne connaissons cependant que fort peu de portraits proprement dits sortis de ses pinceaux. Après ceux du comte de Monterey et de sa sœur Doña Margarita Fonseca, appartenant au couvent des Augustines de Salamanque, où se trouve aussi, comme nous savons, sa plus célèbre *Immaculée Conception*, citons celui d'un officier espagnol d'une quarantaine d'années, au visage énergique, les yeux abrités derrière de grosses besicles bleues, en vêtements de drap commun, la cuirasse sur la poitrine, un chef-d'œuvre, ayant fait partie de l'ancienne collection de l'Infant Don Sébastien de Bourbon qui avait su réunir des toiles de premier ordre.

Notons encore le portrait de l'artiste par lui-même, qui figure dans la salle des effigies des peintres de la galerie des Uffizi de Florence, où il s'est représenté de face, l'aspect sérieux, presque dur, les traits réguliers quoique un peu empâtés; malheureusement, la peinture a poussé au noir.

Des peintres espagnols de son époque, — sans doute parce qu'il passa son existence en Italie, — Ribera est celui qui brossa le plus grand nombre de tableaux mythologiques ou profanes ; mais, fidèle au génie de sa race, il les

comprit et les interpréta dans un sens purement naturaliste. Une de ses plus singulières et plus puissantes productions en ce genre est le *Silène ivre* entouré de faunes et de satyres du musée de Naples, si bien décrit par H. Taine : « Un silène ivre, avec un ventre débordant, une poitrine de Vitellius, la mine noirâtre, basse et méchante d'un Sancho inquisiteur, d'horribles genoux cagneux, tout cela dans une pleine lumière crue encore avivée par un entourage d'ombres qui font repoussoir, et, pour trompette de cette trivialité brutale, de cette énergie effrénée, un âne qui brait de tout son gosier. »

Du *Silène ivre*, il eût fallu pouvoir rapprocher le *Triomphe de Bacchus*, détruit lors de l'incendie du palais royal de Madrid, en 1734. Ce devait être une œuvre superbe d'audace et de puissance, s'il faut s'en rapporter à deux fragments, aujourd'hui au musée du Prado, détachés de la toile brûlée. L'un représente une jeune femme en buste, vue de profil, le menton appuyé sur la main droite ; l'autre également en buste, un vieillard à barbe blanche, sans doute un prêtre de Bacchus. Encore au Prado, nous trouvons deux des plus terrifiantes compositions du maître qui a sans doute tenu à prouver, avec les sorcières de Macbeth, que le beau est l'horrible et que l'horrible est le beau. La première montre *Prométhée* gisant sur la cime du Caucase, poussant des hurlements et essayant en vain des pieds et des mains, de chasser le vautour qui lui déchire les entrailles et lui enlève des morceaux de chair palpitante ; la seconde, *Ixion* rivé sur sa roue qui tourne sans arrêt, tandis qu'un hor-

rible démon semble assujettir les cadenas qui le retiennent sur l'instrument de son supplice.

Prométhée et *Ixion* faisaient primitivement partie d'un ensemble de quatre toiles dont les deux autres, représentant *Sisyphe* et *Tantale*, ont disparu. D'après Don Pedro de Madrazo, ces sujets auraient été inspirés à Ribera par les quatre tableaux à motifs analogues, peints par le Titien pour l'impératrice Marie, dont deux, *Sisyphe*, et *Prométhée*, se trouvent aussi au Prado ; c'est possible, mais non certain. L'écrivain anglais Cumberland, interprétant peut-être trop largement un passage de Palomino, suppose que les compositions de l'Espagnolet furent la propriété d'un gentilhomme hollandais qui s'en défit après que sa femme, Jacoba de Ussel, eût donné naissance à un monstre, résultat de la trop profonde impression que pendant sa grossesse lui avait produite la contemplation de ces terribles figurations. Vendues alors, ces malencontreuses peintures seraient revenues en Italie, où Philippe IV les aurait fait acheter. Toujours est-il que *Prométhée* dévoré par un vautour et *Ixion* sur sa roue, faisaient partie des collections de ce monarque et qu'elles restèrent depuis lors dans le domaine royal.

D'autres scènes mythologiques du maître sont dispersées de droite et de gauche ; au palais Corsini, à Rome, se trouve la *Mort d'Adonis*, montrant l'infortuné demi-dieu renversé à terre et Vénus pleurant à ses côtés ; au musée d'Amsterdam, une composition allégorique assez peu définie ; dans la collection Salamanca, passée par les

enchères publiques de l'hôtel Drouot en janvier 1875, figurait un *Apollon écorchant Marsyas*, provenant de la galerie de l'Infant Don Luis de Bourbon, d'une rare puissance de facture unie à une superbe indifférence de sentiment. « Le dieu, acharné contre sa victime, » écrit Paul de Saint-Victor, « le coutelas pinçant les nerfs, soulevant les muscles, ne tremble pas plus sous ses doigts que ne ferait son archet attaquant les cordes de sa lyre d'or. »

Voici maintenant, au Prado, une toile dont il est bien difficile d'expliquer le sujet. C'est un combat entre deux vigoureuses jeunes femmes, l'épée et le bouclier dans les mains, dont la première, debout, va transpercer la seconde renversée à terre, tandis qu'une foule de guerriers contemple du second plan ce duel sauvage. S'agit-il, comme le pense Don Pedro de Madrazo, d'une lutte de gladiateurs femelles, sujet qui se trouve déjà au Prado, traité par le Napolitain Andrea Vaccaro qui fut l'élève de Ribera? Nous n'en savons rien. Ce qui est certain, c'est que le morceau est superbe.

Que Ribera ait été un graveur hors de pair, il ne faut pas s'en étonner. La pointe et le burin ont toujours été en honneur à Valence où, dès 1495, le moine Francisco Domenech, à l'occasion de la canonisation de saint Vincent Ferrer, reproduisit sur fer la *Vierge au rosaire*, en compagnie du saint, protecteur et patron de la région. Cette estampe est donc, pour ainsi dire, la première des gravures sur métal connue.

Il est à remarquer que, de nos jours encore, c'est toujours

de l'ancien royaume de Valence que sortent les plus nombreux et les plus remarquables graveurs espagnols.

On connaît vingt-six planches gravées à l'eau-forte par Ribera, au nombre desquelles il faut surtout remarquer les huit suivantes : *Jésus descendu de la croix* et étendu sur un linceul ; le *Martyre de saint Barthélemy* ; *Saint Jérôme pénitent* ; un second *Saint Jérôme pénitent* ; *Saint Janvier* ; le *Portrait de Don Juan d'Autriche* ; *Bacchus enivré par des satyres*, un *Satyre attaché à un arbre* (1).

Les élèves de Ribera furent nombreux. Nous avons déjà eu l'occasion de mentionner Gian-Battista Caraccioli, Belisario Corenzio, Andrea Vaccaro, Francisco Fracanzano ; citons encore Salvator Rosa, Bartolomeo Passante, Aniello Falcone, Andrea di Leone, Paolo Porpora, Marzio Masturzo, Enrico Fiammingo, César François, Josef Recio, Domenico Cargivali, Giuseppe Trombatore, Andrea Belvedere, Antonio Viviani, Carlo Coppala, Domenico Gargiuoli, Abraham Breughel, Giovanni Dò qui imita le style de son maître avec une telle perfection qu'il est bien difficile de discerner les œuvres de Ribera des siennes, et enfin le plus célèbre de tous, Luca Giordano (2). Il est de

(1) Le peintre Francisco Fernandez grava à l'eau-forte une suite de principes de dessin tirés des ouvrages de Ribera ; en 1650 une nouvelle édition de cet album parut à Paris sous le titre de : *Livre de portraiture, recueilli des œuvres de Josef de Ribera, dit l'Espagnolet, et gravé à l'eau-forte par Louis Ferdinand*.

(2) A la Pinacothèque de Munich figure une *Mort de Sénèque*, scène à nombreux personnages âgés, aux os saillants sous les muscles, à la peau jaune et parcheminée, cataloguée sous le nom de Ribera ; mais il semble à peu près prouvé aujourd'hui que cette toile n'est qu'un pastiche de Luca Giordano. — Voir : A. de Beruete y Moret, *The School of Madrid*, London, 1909.

mode aujourd'hui de déprécier ce dernier. Il a trop produit, ses œuvres s'en ressentent, rien de plus exact ; il n'en reste pas moins un vrai peintre épris de vie, de mouvement; aux figures élégantes, gracieuses, aux raccourcis savants, aux étoffes superbement chiffonnées, aux compositions toujours habilement équilibrées.

ZURBARAN

I

Francisco Zurbaran naquit en Estramadure, presque aux frontières de l'Andalousie, au bourg de Fuente de Cantos, dans les premiers jours de novembre 1598 (1). Son père, Luis Zurbaran, et sa mère, Isabel Marquez, étaient de simples paysans qui, devant les dispositions témoignées par leur fils pour le dessin dès ses plus jeunes années, ne s'opposèrent pas à ses goûts. Comment les dispositions de cet enfant, que rien ne devait prédisposer à l'art, se manifestèrent-elles, ses parents les accueillirent-ils favorablement, voilà ce qui est bien difficile à expliquer. Existait-il

(1) Voici l'acte de baptême de Francisco Zurbaran relevé sur les registres paroissiaux de l'église de Fuente de Cantos : « En la ville de Fuente de Cantos, le 7 novembre 1598 el señor Diego Martinez Montes, curé de ladite ville de Fuen de Cantos, a baptisé un fils de Luis Zubaran et de sa femme Isabel Marquez; le parrain fut Pedro Gra del Corro, prêtre, et la marraine Maria Domingues, auxquels fut donnée connaissance des obligations leur incombant; l'enfant fut appelé Francisco. Signé : Diego Martinez Montes. » Voir : Don Salvador Viniegra, *Catalogo oficial ilustrado de la exposicion de las obras de Francisco Zurbaran*. Madrid, 1905.

ZURBARAN. — VISION DE SAINT PIERRE NOLASQUE.
(Musée du Prado.)

dans l'église de Fuente de Cantos quelque toile qui, dès ses premières années, impressionna le jeune Zurbaran, l'incita, dans son admiration pour elle, à essayer de la reproduire, de l'imiter, qui sait?

Palomino pense qu'il commença à étudier sous la direction d'un élève de Morales dont l'influence s'était fait particulièrement sentir dans l'Estramadure, sa patrie; c'est possible, quoique aucun document ne vienne confirmer cette hypothèse. Ce qui est certain, c'est que, bien jeune encore, Francisco Zurbaran vint vivre à Séville, où il entra dans l'atelier du licencié Juan de las Roelas, dont il devint vite un des élèves préférés.

Divers écrivains, la plupart modernes, veulent que Zurbaran ait fait le pèlerinage d'Italie ; certains même assurent que c'est à Rome, à Florence et surtout à Venise que se développèrent ses qualités les plus appréciables. C'est certainement là une erreur; nulle part, dans les relations de ses contemporains, on ne trouve mention de ce voyage dans la terre classique des arts, du peintre de Fuente de Cantos. Nous ne voyons guère d'ailleurs à quelle époque de sa vie il eût pu l'effectuer. Dans sa jeunesse sans doute ; mais dès 1616, alors que l'artiste avait à peine dix-huit ans, nous avons de lui, datée et signée, une *Immaculée Conception* figurée par une fillette, presque une enfant, au visage de poupon, les pieds posés sur des têtes de chérubins, montant au ciel parmi des nuées. Sur le sol, au premier plan, une multitude d'angelots nus, debout et assis, ne participant guère à l'action, portent des cartouches

sur lesquels sont inscrites les louanges de la mère du Christ.

Cette toile bien enfantine, bien naïve, incertaine et inconsistante d'exécution, est cependant le point de départ du maître qui, moins de dix ans plus tard, devait créer des chefs-d'œuvre. Elle est le seul témoignage de ses années d'apprentissage, tout au moins le seul que nous connaissions. De 1616, époque où fut peinte cette *Immaculée Conception*, à 1625, date de la décoration commandée par le marquis de Malagan pour le retable de San Pedro de la cathédrale de Séville, on ne connaît aucune production de son pinceau.

Ce retable est à deux corps; dans le premier, sont représentés au centre : *Saint Pierre* assis, en vêtements sacerdotaux; à droite et à gauche, la *Vision des animaux immondes* et le prince des Apôtres pleurant ses péchés; dans le second corps, en figures plus grandes que nature : au centre, la *Conception de la Vierge*; sur les côtés, l'*Apparition de l'ange à saint Pierre dans sa prison* et *Quo vadis*. Dans cette décoration, le peintre se révèle déjà dans la plénitude de son talent mâle, puissant, original, personnel au suprême degré, tel qu'il restera jusqu'à son dernier jour.

Comme la vie de Zurbaran est autrement simple, unie et exempte d'événements que celle de Ribera, comme elle s'est pour ainsi dire passée à l'ombre des cloîtres des cathédrales et des couvents d'Andalousie, parler de ses œuvres, c'est raconter son existence : aussi allons-nous la suivre en étudiant ses productions.

Il est probable qu'après le retable de San Pedro de la cathédrale, il peignit pour le petit monastère des Mercenarios Descalzos, nouvellement édifié à Séville, cinq ou six des douze tableaux consacrés à la vie de saint Pierre Nolasque, dont l'un porte la date de 1629. Les autres sont l'ouvrage de son élève Juan Martinez de Gradilla. Deux des tableaux de Zurbaran font aujourd'hui partie du musée du Prado, où ils durent entrer lors de la suppression des maisons religieuses. L'un, la *Vision de saint Pierre Nolasque*, montre le fondateur des Pères de la Miséricorde, sous le froc de son ordre, agenouillé et endormi, appuyé contre un banc sur lequel se trouve un gros volume ouvert, tandis qu'un ange, les ailes éployées, vêtu d'une ample tunique, debout à ses côtés, fait surgir à sa gauche, au milieu des nuées, la Jérusalem céleste ; l'autre, l'*Apparition du martyre du premier des apôtres à saint Pierre Nolasque*, figure le saint espagnol en extase et toujours agenouillé, contemplant dans une buée glorieuse le chef de l'Église romaine crucifié la tête en bas, ainsi que nous l'apprend le martyrologe. Nous ne saurions assez insister sur la tenue de ces deux toiles, sur leur force, leur pénétration, leur calme, leur noblesse. On ne rencontre rien en elles de ce pittoresque qui appartient à l'instant et au décor ; pas davantage de sensiblerie ; d'ailleurs, ce dernier caractère n'apparaîtra dans les écoles de la péninsule qu'avec Murillo. A quoi aurait-elle servi au maître austère de Fuente de Cantos? Il est éloquent, sa langue quelque peu rude est expressive ; elle frappe, elle est sonore, elle

étonne, elle convainc, toujours sobre et retenue, jamais elle ne pérore ni ne déclame. N'est-ce pas là le comble de l'art? Si l'imagination n'est que la puissance du souvenir, si elle ne crée ni n'invente, si elle se contente de pénétrer la vérité et de la restituer sans y rien ajouter, Zurbaran, ici, comme dans son œuvre entière, la posséda au suprême degré.

A propos des peintures du petit couvent des Mercenarios Descalzos, Don José Gestoso (1) raconte que, lorsque Zurbaran vint de Llerina, où il se trouvait alors, à Séville pour les entreprendre, la municipalité — elle l'avait déjà vu à l'œuvre à la cathédrale, — porte-voix de la population, lui demanda de fixer sa résidence dans la capitale de l'Andalousie. « la peinture n'étant pas le moindre ornement de la république ». Cette démarche n'aurait pas été bien accueillie des artistes andalous, puisque Alonso Cano adressa, paraît-il, à cette occasion, aux autorités compétentes, une requête par laquelle il demandait que leur confrère fût soumis aux épreuves et examens ordinaires, conformément aux règles établies.

A l'outrecuidante prétention d'Alonso Cano, Zurbaran répondit, avec raison, que « l'objet de cet examen n'ayant d'autre but que d'empêcher les ignorants de se livrer à la peinture, il ne pouvait être considéré comme faisant partie de ces derniers et sollicitait de l'autorité la déclaration que l'approbation donnée par tous à ses

(1) Don José Gestoso, *Ensayo de un Diccionario de los artifices que florecieron en Sevilla desde el siglo XIII al XVIII inclusive*. Séville. 3 vol.

ouvrages était une preuve suffisante de sa capacité ».
Cette époque témoigne chez Zurbaran d'une production
considérable. Les commandes lui arrivent sans trêve ni
arrêt. Toutes les églises, les chapelles, les communautés
s'adressent à lui à la fois. On s'étonne qu'il ait pu suffire
à une telle production, surtout quand on considère la haute
valeur, les surprenantes qualités de ses compositions. Dans
toutes, sans exception, le maître se montre hors de pair.
C'est encore aux environs de 1629 que furent, sinon entiè-
rement peintes, tout au moins achevées, les quatre toiles
consacrées à la vie de saint Bonaventure, commandées pour
le sanctuaire de Séville placé sous l'invocation de ce Père
de l'Église, disséminées aujourd'hui dans les Musées du
Louvre, de Dresde et de Berlin. Au Louvre figurent *Saint
Bonaventure présidant un chapitre de frères mineurs* (1)
et les *Funérailles de saint Bonaventure*; à Dresde, *Saint
Bonaventure visité par un ange* qui lui désigne le cardinal
qui doit être élu pape, et à Berlin, *Saint Bonaventure
montrant à saint Thomas d'Aquin le crucifix*, origine de
la science. A peu près à l'époque où il brossa ces tableaux,
Zurbaran peignit pour la chapelle du collège de Santo
Tomas l'apothéose du patron de la maison, une de ses
œuvres les plus appréciées à juste raison. La toile est
divisée en deux parties : la partie supérieure ou céleste,
représente au centre, debout, saint Thomas sous le vête-

(1) Les deux tableaux, *Saint Bonaventure présidant un chapitre de
frères mineurs* et les *Funérailles de saint Bonaventure*, sont catalogués
dans le livret du Louvre sous des titres erronés.

ment de son ordre, une plume dans la main droite, un grand in-folio ouvert dans la main gauche ; à ses côtés, assis sur des nuages, sont les quatre Docteurs de l'Église latine ; en arrière, dans une sorte d'empyrée chrétien se discernent, au milieu de la milice céleste, le Christ, la Vierge, le Père Éternel, saint Paul, saint Dominique et tout en haut, au milieu, la colombe symbolique. La partie inférieure ou terrestre, séparée de la première par des nuées, montre à droite Charles-Quint agenouillé, recouvert du manteau impérial, la couronne en forme de tiare sur la tête, accompagné de grands seigneurs et de religieux de l'ordre des Frères Prêcheurs ; à gauche, également agenouillé, l'archevêque Deza, fondateur du collège, avec ses suivants et ses familiers.

S'il faut s'en rapporter au manuscrit de Loaysa, saint Thomas emprunte les traits du prébendier de la cathédrale Don Agustin Abreu Nuñez de Escobar ; les quatre Docteurs assis à ses côtés sont également des portraits ; une légende prétend que le personnage placé immédiatement derrière Charles-Quint, à sa droite, est le peintre lui-même ; c'est fort possible. Pour le monument figuré dans les fonds, c'est sans aucun doute le collège de Santo Tomas.

L'*Apothéose de saint Thomas d'Aquin* est certainement une des plus hautes et des plus nobles productions de l'École espagnole, une de celles qui lui font le plus grand honneur. Elle place Zurbaran presque au même rang que Velazquez, elle en fait au moins l'égal de Ribera et le supérieur de Murillo.

ZURBARAN. — SAINT BONAVENTURE PRÉSIDANT UN CHAPITRE
DE FRÈRES MINEURS.
(Musée du Louvre.)

Plusieurs dates ont été avancées pour l'exécution de cette peinture magistrale. Les uns veulent qu'elle ait été demandée à l'artiste de suite après la mise en place de la décoration du retable de San Pedro de la cathédrale, qui lui en aurait valu la commande; d'autres, qu'elle ait été brossée en 1628 ou 1630. Il est certain qu'elle ne fut tout au moins achevée qu'en 1631, comme le prouve la signature du peintre suivie de cette date, inscrite sur le papier figuré au milieu du tableau se rapportant, il semble bien, à l'acte de fondation du collège de Santo Tomas. Suivant la tradition, la toile fut payée à Zurbaran 30 000 reales, somme considérable pour l'époque. Elle a passé par bien des vicissitudes et il s'en est bien peu fallu qu'elle ne fût à jamais perdue pour Séville. A l'annonce de l'arrivée des troupes françaises dans la capitale de l'Andalousie qui eut lieu le 10 février 1810, deux religieux enlevèrent l'*Apothéose de saint Thomas* de la chapelle et la cachèrent. Découverte un peu plus tard par les occupants, elle fut déposée par eux à l'Alcazar. Emballée dans les fourgons de l'armée, elle quitta Séville le 27 août et fut apportée à Paris où elle resta jusqu'en 1818, époque à laquelle on la restitua au roi d'Espagne. Ferdinand VII, sur les instances de ses légitimes propriétaires, la leur rendit, et ceux-ci, le 26 janvier 1819, la remontèrent triomphalement sur l'autel dont on l'avait descendue neuf ans auparavant (1).

(1) C'est le Padre Maestro Fr. Joaquin Aguilar qui, grâce à l'appui du chanoine théologal de Tolède, Don Joaquin Abarca, appelé plus tard au siège épiscopal de Léon, obtint de Ferdinand VII, non sans des démarches réitérées, que l'*Apothéose de saint Thomas d'Aquin* fût restituée au collège Santo Tomas.

Elle n'y resta guère, l'établissement ayant cessé d'exister en 1821 ; transportée à la cathédrale, elle retourna en 1823 au collège reconstitué, mais le quitta définitivement lors de la suppression des maisons religieuses. Elle est aujourd'hui au musée provincial de Séville, qui la considère comme un de ses trésors les plus précieux : espérons qu'elle y aura trouvé un abri définitif !

L'année même où il signe l'*Apothéose de saint Thomas d'Aquin*, Zurbaran met au jour un autre chef-d'œuvre, *le Bienheureux Alonso Rodriguez*, propriété de l'Académie San Fernando, qui offre avec elle de nombreuses analogies d'arrangement. Divisée en deux parties, la toile figure, dans la partie inférieure, le saint religieux agenouillé en extase, les yeux levés vers le ciel ; à ses côtés, un ange, les ailes éployées, lui montre au-dessus d'eux, au milieu de nuages, le Christ et sa mère, environnés de musiciens célestes et de chérubins.

Peu après, Zurbaran infatigable entreprend, en collaboration avec Pacheco et Alonso Cano, — sans doute sa brouille avec ce dernier avait pris fin, — la décoration de l'église San Alberto, du couvent des Carmélites déchaussées ; pour sa part, il exécuta les peintures du premier retable de droite. C'est sans doute à la même époque qu'il peignit divers tableaux pour l'église San Roman ; un *Saint Pierre et saint Paul* pour l'église San Esteban ; un *Christ en croix* — que dans son admiration Cean Bermudez trouve aussi puissant qu'une sculpture à laquelle il l'assi-

ZURBARAN. — FUNÉRAILLES DE SAINT BONAVENTURE.
(Musée du Louvre.)

mile, — pour l'église Saint-Paul ; enfin, une émouvante figuration du *Voile de sainte Véronique*, appartenant à Don Mariano Pacheco, de Madrid, dont il existe d'ailleurs plusieurs répétitions.

Arrivons aux peintures de la chartreuse de Santa Maria de las Cuevas transformée depuis un certain temps en faïencerie et détruite en grande partie. Tout au plus, de ce superbe établissement religieux subsiste-t-il encore le chevet de l'église et retrouve-t-on dans l'ancien réfectoire des vestiges de la merveilleuse boiserie mudejar qui le décorait. Zurbaran y avait exécuté trois grandes compositions et d'autres de proportions moindres. Les trois premières, aux figures plus grandes que nature, actuellement au musée de Séville, sont : *la Vierge entourée de chartreux agenouillés* qu'elle abrite sous son manteau ; *Saint Bruno assis devant le pape Urbain II* et s'entretenant avec lui et *Saint Hugo dans le réfectoire d'un couvent de son ordre* pendant que les moines mangent de la viande. Des moins importantes, notons : une *Sainte Famille* et *l'Enfant Jésus se piquant un doigt* pour en extraire le sang destiné à teindre une couronne d'épines, propriété de Don Cayetano Sanchez Pineda, de Séville.

Tout de suite après avoir achevé les peintures de la chartreuse de las Cuevas, Zurbaran fut appelé à Xérès pour décorer celle de cette ville, devenue un asile depuis la suppression des maisons conventuelles. Il avait placé sur le maître-autel de l'église : *l'Annonciation*, la *Circonci-*

sion, l'*Adoration des bergers*, les *Quatre Évangélistes* ainsi que d'autres *Saints*; sur les portes des côtés : des *Anges thuriféraires*; sur le passage menant au sanctuaire : des *Saints* appartenant à l'ordre; dans la sacristie : *Saint Christophe* et *Saint Bruno*; sur le retable du chœur des frères lais, deux grandes compositions se rapportant à l'histoire des chartreux ; sur les murailles de ce chœur : *la Vierge*, *l'Enfant Jésus dans les bras*, entourés de chartreux agenouillés, et *Notre-Dame venant dans une bataille au secours des habitants de Xérès*; enfin d'autres tableaux étaient disséminés dans le couvent. Une partie de ces toiles, notamment *Saint Bruno en prière*, *Saint Hugo, évêque de Lincoln*, un *Saint cardinal chartreux*, *Saint Anselme*, *Saint Hugo évêque de Grenoble*, un *Saint chartreux*, un *Martyr chartreux*, deux *Anges thuriféraires*, etc., figurent à présent au musée provincial de Cadix ; l'*Adoration des Mages*, l'*Adoration des Bergers*, la *Nativité*, la *Circoncision*, après avoir fait partie de la collection du duc de Montpensier dans son palais de San Telmo, à Séville, ont été acquises des héritiers de sa veuve, l'Infante Doña Maria Luisa Fernanda de Bourbon, par le général de Beylié qui en a fait généreusement don au musée de Grenoble, où elles auront cette fois trouvé un abri définitif. Ces peintures, des meilleures de l'artiste et des plus importantes, ont dû être exécutées entre 1633 et 1638, date que porte l'une d'elles, avec sa signature et la mention de peintre du roi, ce qui semblerait indiquer qu'il avait été appelé antérieurement à Madrid pour le

ZURBARAN. — SAINT BONAVENTURE MONTRANT A SAINT THOMAS D'AQUIN UN CRUCIFIX.
(Musée de Berlin.)

service de Philippe IV, quoiqu'on n'en ait jusqu'à présent trouvé aucun témoignage (1).

Entre temps, connu et apprécié comme il méritait de l'être, devenu le peintre attitré des principaux couvents et chapitres d'Andalousie, certain de pouvoir subvenir largement aux besoins d'un ménage, Zurbaran songea à se marier. Aux environs de 1635, peut-être un peu avant, peut-être un peu après, il épousa une jeune fille du nom de Leonor de Jordera ou Tordera. Le ménage semble avoir été uni et eut de nombreux enfants. Tout ce que l'on sait de ceux-ci, c'est que dans les derniers jours de mai 1645, il naquit à Zurbaran une fille nommée Michela Francisca (2) et que, le 14 décembre 1657, le chapitre de Séville concéda

(1) Les premiers rapports de Zurbaran avec la Cour dont on ait une connaissance certaine, datent de 1639. Il fut alors chargé, par le marquis de las Torres, surintendant des bâtiments royaux, probablement sur la recommandation de Velazquez, qui n'avait pas oublié son camarade d'études et de jeunesse, de trouver douze peintres doreurs, parmi les plus habiles de Séville, et de les envoyer à Madrid. Ces spécialistes devaient concourir aux décorations des nouveaux appartements des résidences royales que venait de faire entreprendre Philippe IV. Zurbaran choisit les douze plus experts doreurs qu'il put rencontrer; mais un d'entre eux étant tombé malade, onze seulement quittèrent Séville le 18 octobre pour arriver à Madrid neuf jours après. Leur tâche achevée, à la satisfaction du souverain, ils reprirent le chemin de l'Andalousie, effectuant leur retour en onze jours, deux de plus qu'à l'aller. — *Correspondance de Zurbaran et du marquis de las Torres* (Archives du Prado : *Prado et ses adjonctions; Philippe IV.* Lég. 2, num. 1.

(2) Don Jose Gestoso y Perez a retrouvé l'acte de naissance de cette fille de Zurbaran ; le voici : « Le mercredi 24 mai 1645, moi, le docteur Juan Martin de Amaya, curé du Sagrario de la Sainte Église de Séville, ai baptisé la dénommée Michela Francisca, fille de Francisco Subaran et de doña Leonor de Tordera, sa femme; le parrain étant le capitaine Pedro Vicente de España, habitant la Magdalena. Signé : Dr Juan Martin de Amaya. — *Registre des baptêmes du sagrario de la dite année*, folio 50.

à une fille de l'artiste — était-ce la même? — une maison, probablement à l'occasion de son mariage.

Dans une région sauvage qui sépare au nord l'Estramadure des Castilles, au centre d'une chaîne de montagnes hérissée de pics et d'arêtes, couverte de forêts de chênes et de châtaigniers, sur un sommet un peu moins abrupt que ses voisins, se trouve le monastère de Guadalupe, qui emprunte son nom à la sierra où il est caché. On n'accède au couvent que bien difficilement, par des sentiers à peine tracés, ou plutôt disparus depuis longtemps, après avoir été très fréquentés.

Le monastère de Guadalupe, qui appartient à l'ordre des hiéronymites, a joui longtemps d'une renommée sans égale ; d'innombrables pèlerins s'y rendirent pendant des siècles, pour y vénérer une image miraculeuse de la Vierge apportée de Rome par l'archevêque de Séville, saint Léandre ; enfouie dans la montagne pendant l'occupation arabe, lors de la libération de la patrie, elle avait été retrouvée par un pâtre à l'endroit où fut édifié le couvent.

C'est dans l'église de ce monastère que se trouve l'œuvre la plus importante peut-être de Zurbaran, où elle demeure cachée à la vue de tous. Elle consiste en treize tableaux. Deux, *Saint Ildefonse* et *Saint Nicolas de Bari*, sont placés sur deux autels latéraux à l'entrée du chœur ; huit, représentant des *Épisodes de la vie de saint Jérôme*, décorent les murailles de la seconde sacristie ; deux autres, également consacrés à la vie du traducteur des Écritures, se trouvent dans une pièce adjacente ; enfin, un dernier,

ZURBARAN. — APOTHÉOSE DE SAINT THOMAS D'AQUIN.
(Musée de Séville.)

figurant le *Triomphe de saint Jérôme*, se voit dans cette dernière salle.

Ces toiles, de grandes dimensions, laissées pour ainsi dire à l'abandon, sont dans le plus piteux état, écaillées par le soleil, moisies par l'humidité. Si l'on ne se hâte d'y porter remède, de les rentoiler, il est à craindre qu'elles ne tombent prochainement en ruines. Ce serait un malheur irréparable, car jamais le maître ne s'est montré plus grand et plus noble que dans cet ensemble. Ces compositions sont certainement l'expression la plus complète et la plus absolue de son génie.

II

Après les peintures de Guadalupe, la production de Zurbaran semble se ralentir. Une légende, probablement apocryphe, veut que vers cette époque, à la suite d'un duel, il ait été obligé, par ordre du roi, de se retirer dans un couvent. Rien de moins probable. Zurbaran — nous l'avons déjà dit — paraît avoir mené une vie calme, tranquille, même austère. Dans le peu que l'on sait de son existence, rien ne vient corroborer ce racontar. N'y aurait-il pas erreur de personne? Ne s'agirait-il pas plutôt de son contemporain et émule Alonso Cano, dont les aventures tragiques et la violence de caractère sont connues?

Vers 1650 Zurbaran partit pour Cordoue, où il exécuta diverses peintures pour le collège de San Pablo et le couvent des religieux de la Merci; on ne sait trop ce que sont

devenus ces ouvrages, consistant principalement en figures de saints en pied. De retour à Séville, il peignit pour le grand retable du monastère de Santo Domingo de Porta-Cœli, deux grandes figures en pied, faisant aujourd'hui partie du musée de Séville : *San Luis Beltran* tenant à la main la coupe d'où sort l'animal fantastique qui lui fait découvrir que le liquide qu'elle contient est empoisonné, et la *Bienheureux Enriquez Suzon* gravant sur sa poitrine découverte, à l'aide d'un stylet acéré, le monogramme du Christ. Ces deux toiles peuvent être mises au nombre de ses bonnes productions.

C'est probablement à la même époque que Zurbaran alla à Marchena décorer l'église du couvent que les dominicaines y avaient fait élever. Sur le grand retable il plaça quatre toiles représentant des faits de l'Écriture Sainte ; sur les murailles du sanctuaire, quatre *Épisodes de la vie de saint Pierre martyr* ; dans une sacristie, dite salle du De Profundis, deux *Scènes de la vie de saint Dominique* ; il exécuta encore pour ce même monastère le *Jardin des Oliviers, la Flagellation, le Jugement de Pilate, la Résurrection, l'Ascension* et *l'Apparition de Notre-Seigneur à saint Dominique*. Il est bien difficile de dire ce que sont devenues ces nombreuses peintures.

Toujours aux environs de 1650, une marquise de Campo Alanza commanda à Zurbaran, pour le couvent des capucins de Castellon, la série des grands fondateurs d'ordres : *Saint Basile, Saint Benoît, Saint Élie, Saint Augustin, Saint Dominique, Saint Pierre Nolasque, Saint Bruno,*

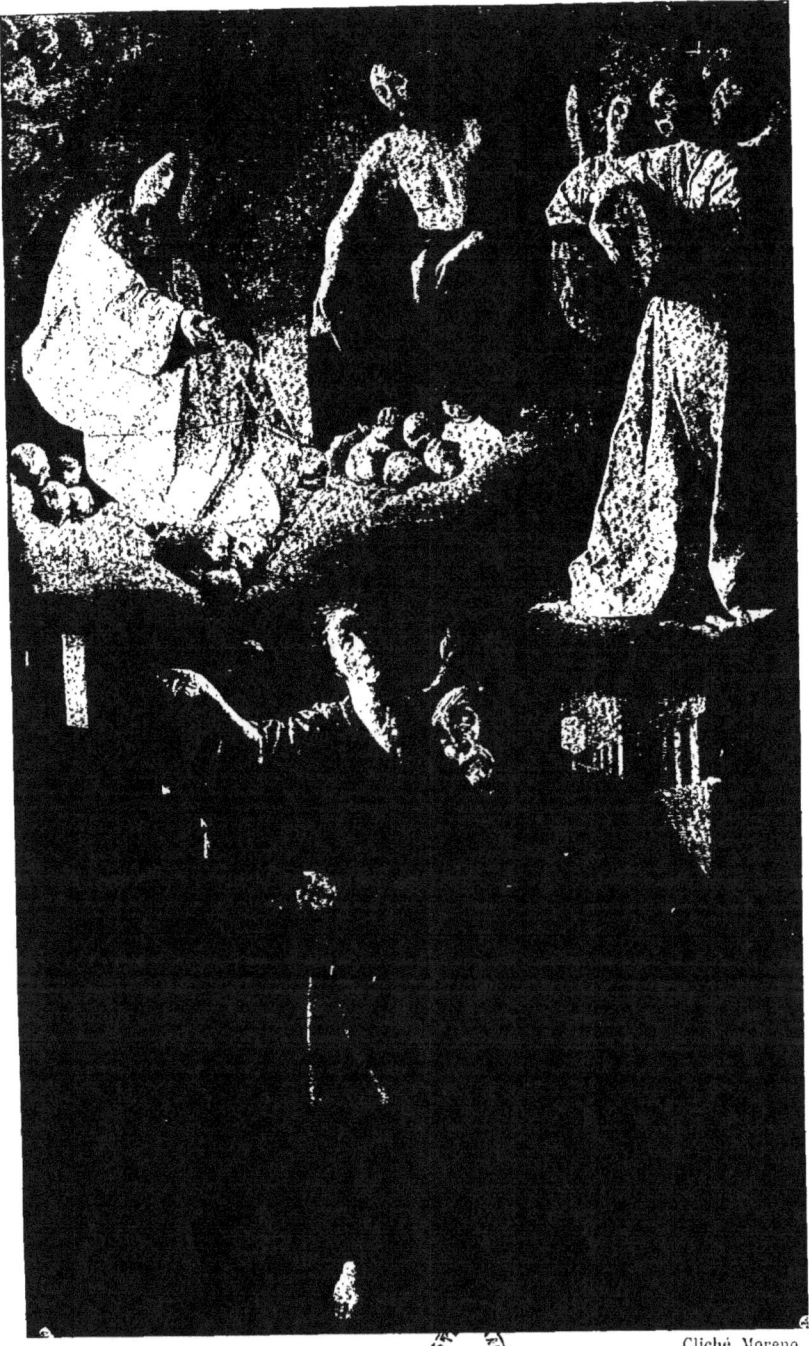

ZURBARAN. — LE BIENHEUREUX ALONSO RODRIGUEZ.
(Académie San Fernando.)

Saint Jérôme, Saint Ignace de Loyola; ces toiles n'ont pas quitté le monastère pour lequel elles avaient été commandées. De cette magnifique série on peut en rapprocher une autre non moins remarquable, consistant en portraits, également en pied, de religieux hiéronymites. De cette dernière suite, l'Académie San Fernando possède cinq portraits : *le Maestro Fray Pedro Machado, le Maestro Fray Francisco Zumel, le Maestro Fray Jeronimo Perez, le Maestro Fray Hernandez de Santiago*, et un dernier dont le nom n'est pas parvenu jusqu'à nous; un sixième également inconnu se trouve au musée de Pau, provenant de la collection du célèbre amateur L. La Caze; le duc de Sutherland en montre aussi quelques-uns dans sa résidence de Stafford house à Londres. Dans ces effigies, Zurbaran s'est montré le véritable interprète des vies simples et pures passées dans la paix des cloîtres, de ces hommes qui n'ont connu d'autres plaisirs que les adorations silencieuses devant les autels ; mais que l'on n'aille pas s'y tromper, ces visages calmes, austères, froids, rigides expriment la volonté, la passion concentrée, le désenchantement de la vie mêlé à l'effroi de la mort. Par cela même qu'ils ont la même éthique, ils ont un air de famille.

A côté de ces portraits il convient de placer les figurations de moines en prière, dont Zurbaran a brossé un grand nombre. Nous avons parlé, à l'occasion de ses décorations de couvents, de certaines d'entre elles ; arrivons à une de ses plus caractéristiques, à ce *Moine agenouillé en prière*, une tête de mort dans les mains, le visage énergique à

demi caché sous le capuchon, vêtu d'une robe de bure trouée et rapiécée.

Le jour déjà lointain où s'ouvrirent au Louvre les portes du musée espagnol, si vite refermé et dont cette toile, maintenant à la National Gallery de Londres, faisait alors partie, ce fut comme un coup de foudre. Le nom de Zurbaran, connu seulement de quelques rares amateurs qui avaient franchi les Pyrénées, devint célèbre du jour au lendemain. L'impression produite par cette peinture sans analogie avec aucune autre connue, fut instantanée, énorme et durable. Mais comment s'en étonner? Quels contrastes, quelles antithèses, quelle énergie! Quelles prières peuvent murmurer les lèvres entr'ouvertes de ce religieux? Comme l'on sent dans son exaltation froide et concentrée le renoncement à toutes les satisfactions terrestres, le sacrifice de la vie, la soif de l'éternité immanente, de l'au-delà!

Pas un artiste n'a rendu avec autant d'intensité que Zurbaran la beauté de la vie claustrale, n'a interprété avec plus de vérité et de noblesse le mépris des joies mondaines, n'a mieux et plus hautement exprimé la grandeur de l'exaltation religieuse.

> Moines de Zurbaran, blancs chartreux qui dans l'ombre
> Glissez silencieux sous les dalles des morts,
> Murmurant des *Pater* et des *Ave* sans nombre.
> Quels crimes expiez-vous pour de si grands remords [1]?

Aucuns : vous symbolisez l'inflexible et implacable éthique de la morale chrétienne; vous expliquez le vertige

[1] Th. Gautier, *España*.

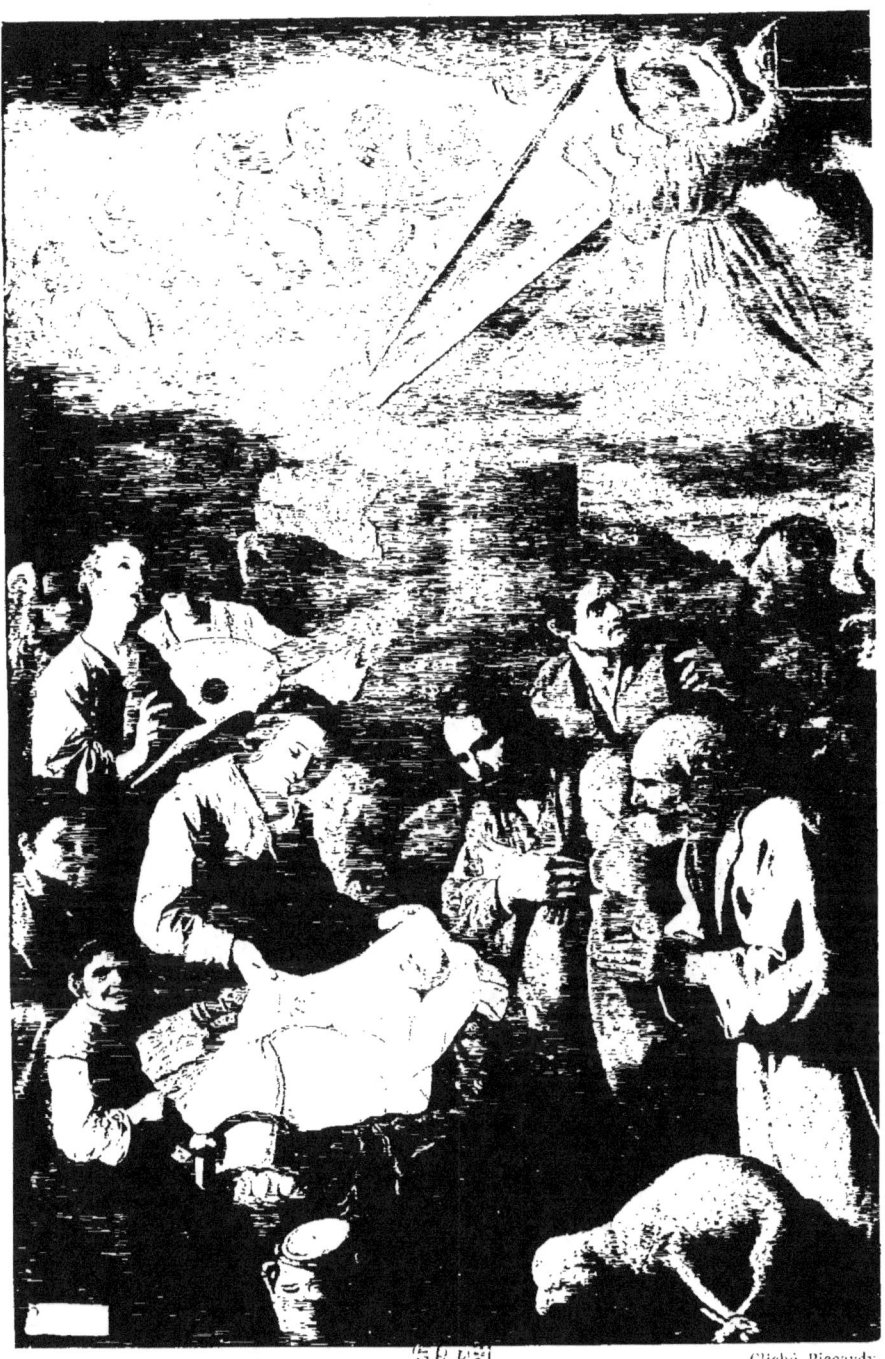

ZURBARAN. — L'ADORATION DES BERGERS.
(Musée de Grenoble.)

de la douleur; vos renoncements et vos peines vous font, de la terre, entrevoir les splendeurs du ciel, et au dernier de vos jours, votre tâche accomplie, vous passerez, couronnés de roses, sous l'arc de triomphe de la mort.

A côté des saints religieux, Zurbaran a célébré les saintes et les martyres. Que ce soit *Sainte Eulalie, Sainte Catherine, Sainte Marine, Sainte Casilda, Sainte Apolline, Sainte Agathe, Sainte Luce, Sainte Inès, Sainte Barbara* que l'on rencontre à Séville à l'hôpital de la Sangre, aux musées du Prado, du Louvre, de Strasbourg, de Montpellier, dans des collections particulières, ce sont toujours de belles jeunes filles, de nobles dames hautaines et pieuses, aux robes de lourd brocard lamé d'or ou brodées d'argent, et n'était leur attribut, on les prendrait pour des infantes ou des princesses. Mais, comme les saints et les religieux leurs frères, avant tout passionnées, énergiques et concentrées, elles restent froides et tragiques.

Après ces travaux considérables, la cinquantaine dépassée, trouvant sa tâche accomplie, Zurbaran, selon Palomino, aurait été se retirer à Fuente de Cantos où l'ayuntamiento de Séville se serait hâté d'envoyer une députation chargée de lui demander de revenir dans la capitale de l'Andalousie. Que les registres municipaux de Fuente de Cantos ne mentionnent pas une fois le nom de Zurbaran après sa naissance, cela ne veut pas dire, comme le prétend Palomino, qu'une députation y ait été le chercher, et de plus, ainsi que le fait remarquer Cean Bermudez, Séville possédait, en ce temps-là, assez de

peintres éminents pour qu'elle n'eût pas besoin d'agir de telle façon, vis-à-vis d'un artiste étranger à l'Andalousie par sa naissance.

Toujours est-il que, sur l'instigation de Velazquez, en 1650, Philippe IV fit mander à Zurbaran de se rendre à Madrid pour prendre part à la décoration d'un des petits salons du Buen Retiro. Il fut chargé d'y peindre les *Travaux d'Hercule* en une suite de dix toiles. Nous n'irons pas jusqu'à dire qu'il ait choisi de lui-même ce sujet. Foncièrement de sa race, imbu de ses idées, disons même de ses préjugés, il est certain que ce ne fut pas de son plein gré qu'il interpréta ce mythe grec, dont il ne pouvait comprendre la portée et l'élévation. Les dieux et les demi-dieux de l'Olympe ne lui disaient rien, les allégories helléniques plus ou moins alambiquées n'ont jamais été le fait de la nation espagnole. La convention ne convient guère à ce peuple resté primitif et presque barbare par bien des côtés, plus épris de vérités palpables que de légendes abstraites. Zurbaran se soumit cependant, il ne pouvait d'ailleurs agir autrement. Mais, bientôt fatigué de ce travail, sur les dix toiles qui constituent cette décoration, tout au plus en peignit-il trois ou quatre complètement, se contentant d'esquisser les autres qu'achevèrent ses élèves. Voici la liste de ces tableaux qui se trouvent aujourd'hui au musée du Prado :

Hercule sépare les deux montagnes Calpé et Abyla; Hercule vainqueur des géants; Hercule étouffant le lion de Némée; Hercule luttant avec le sanglier d'Érymanthe;

ZURBARAN. — L'ADORATION DES MAGES.
(Musée de Grenoble.)

Hercule domptant le taureau de Crète envoyé par Neptune contre Minos ; Hercule soulevant de terre le géant Antée ; Hercule délivrant Thésée des enfers et emmenant Cerbère à la lumière du jour ; Hercule arrêtant le cours de l'Alphée ; Hercule tuant l'hydre de Lerne ; Hercule brûlé par la tunique empoisonnée du centaure Nessus.

Malgré ce que nous avons dit du peu d'attrait de l'artiste pour ces compositions, elles n'en restent pas moins nobles, sévères et puissantes ; mais il est inutile d'y chercher autre chose que des figures nues d'une construction impeccable, d'une anatomie savante, d'une exécution superbe, évoluant dans l'air et dans la lumière. D'ailleurs, au point de vue pictural, c'est amplement suffisant.

Après l'achèvement de ces peintures, en 1658, Zurbaran reprit-il le chemin de Séville, c'est douteux. Il ne semble pas depuis lors avoir quitté la capitale. En 1659 il peint un *Saint François d'Assise agenouillé* en pleine campagne devant un rocher, méditant, une tête de mort dans la main gauche, la droite relevée sur la poitrine, superbe de noblesse et de puissance, propriété de Don Aur. de Beruete, et une *Vierge, l'Enfant Jésus dans les bras*, qu'il serait difficile de croire de lui, si elle n'était datée et signée, tant elle diffère comme coloris et facture de ses autres ouvrages. De 1661, nous connaissons du maître une *Immaculée Conception* au musée de Buda-Pesth et un *Christ dépouillé de ses vêtements*, long et émacié, d'un dessin ferme, d'un coloris chaud et harmonieux, dans l'humble église de Jadraque, bourg perdu de l'Estramadure.

On ignore la date exacte de la mort de Zurbaran ; il s'éteignit probablement à Madrid, dont il paraît, comme nous l'avons dit tout à l'heure, ne s'être guère éloigné depuis 1658. Selon les uns il mourut en 1662, suivant les autres, un an plus tard. Il était âgé de soixante-quatre ou de soixante-cinq ans. Le lieu de sa sépulture est inconnu.

A quoi bon parler des élèves de Zurbaran, des frères Polancos, de Bernabé de Ayala, de Juan Martinez de Gradilla qui l'aida comme nous savons, dans sa décoration du petit monastère des Mercenarios Descalzos de Séville? Ces collaborateurs s'assimilèrent sa manière, ses procédés, mais n'arrivèrent pas jusqu'à la personnalité ; ils ne sont que l'ombre de leur maître.

Il n'est pas douteux que certains ouvrages de ces artistes ne passent pour être sortis des mains de Zurbaran. Ponz, dans son *Viaje en España*, a fait aux Polancos l'honneur d'attribuer à leur maître le *Martyre de saint Étienne*, peint par eux, pour l'église paroissiale de ce nom à Séville. Qu'ils se contentent de cette gloire. N'est-ce pas d'ailleurs le sort des petites planètes qui gravitent autour d'astres de première grandeur, d'être éclipsées par eux ?

Nous venons d'achever de raconter la vie de Zurbaran, de parler de ses grands ouvrages ; mais nous sommes loin d'avoir passé en revue toutes ses productions; bien d'autres par nous négligées, mériteraient une étude approfondie; dans l'impossibilité de les examiner toutes, il faut nous contenter de mentionner rapidement les plus marquantes

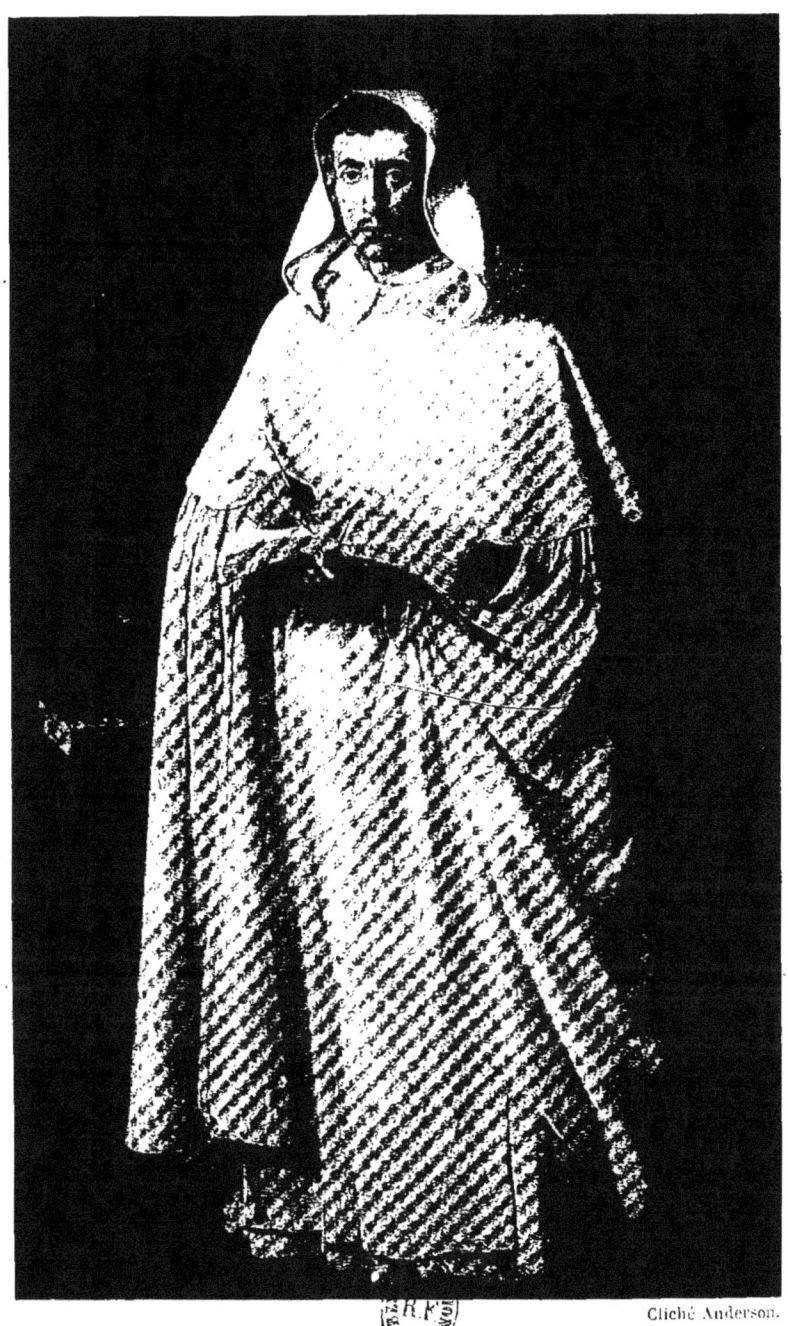

ZURBARAN. — PORTRAIT DE FRAY JERONIMO PEREZ.
(Académie San Fernando.)

de celles-ci. D'abord : au musée de Séville, une superbe toile d'un aspect digne et noble s'il en fut, *Jésus couronnant saint Joseph,* qui montre, au premier plan, le Christ soutenant la croix du bras gauche et, de la main droite, déposant une couronne de roses sur la tête de saint Joseph, agenouillé devant lui, tandis que, dans des lumières éblouissantes, au fond, apparaissent le Père Éternel et le Saint-Esprit ; au musée de Cadix, *la Portioncule* et diverses figurations de *Saints* ; à l'Académie des Beaux-Arts de Malaga, deux *Chartreux* ; dans l'église San Francisco el Grande de Madrid, un *Saint Bonaventure* et un *San Jacobo de la Marca* ; à Séville, chez Don Salvador Cumplide, *Saint Antoine* agenouillé, l'Enfant Jésus dans les bras ; chez Don J. Macdougall, *Saint François de Paule* ; à Madrid, chez le marquis de Casa Torres, *Saint Antoine* en prière, un gros volume sous le bras, penché en avant ; chez Don Alfonso de Bourbon, *le Christ en croix abaissant les yeux sur saint Luc* au pied du gibet ; chez Don Manuel Langoria, un second *Christ en croix.*

Hors de l'Espagne, signalons, sans revenir sur les productions du maître dont il a déjà été question : à la Pinacothèque de Munich, un *Saint François en extase* et une *Vierge accompagnée de saint Jean sur le Golgotha* ; à celle de Dresde, un *Saint François d'Assise* ; au musée de l'Ermitage de Saint-Pétersbourg, la *Vierge Marie,* figure de jeune fille en prière, et un *Saint Laurent,* daté de 1636, provenant du couvent de los Descalzos de Séville ; à Londres, à Stafford house, chez le duc de Sutherland, une

Vierge. l'Enfant Jésus dans les bras, accompagnée du petit saint Jean.

La National Gallery montre une *Adoration des Bergers*, attribuée longtemps à Velazquez et qui semble généralement devoir être rendue à Zurbaran ; après avoir appartenu dans la première partie du xixe siècle, au comte del Aguila de Séville, elle fut acquise par le baron Taylor pour la galerie espagnole du roi Louis-Philippe. A la vente du souverain, elle passa dans le grand musée anglais. Justi et Armstrong, qui croient la toile de Velazquez, prétendent que dans cette œuvre, pour une seule et unique fois, le peintre ordinaire de Philippe IV imita Ribera. C'est bien difficile à admettre et pour notre part, avec L. Viardot, Don Aur. de Beruete et même Sir E. Poynter, directeur de la National Gallery, nous en rendrions volontiers la paternité à Zurbaran, ajoutant que c'est là une de ses productions les meilleures et les plus accomplies, brossée probablement à l'époque où il décorait la chartreuse de Xérès ou, tout au plus, à une date fort peu postérieure.

Mais ce n'est pas là la seule toile attribuée à Velazquez que l'on songerait à rendre à Zurbaran. Certains critiques, et non des moins autorisés, revendiquent hautement pour le peintre du couvent de Guadalupe, le portrait de *Luis de Gongora*, qui passait jusqu'à ces derniers temps pour avoir été exécuté à l'instigation de Pacheco, par son gendre, lors de son premier séjour à Madrid en 1622.

Que certaines productions de Zurbaran aient été prises et le soient encore pour des œuvres de Velazquez, rien

ZURBARAN. — MOINE AGENOUILLÉ EN PRIÈRE.
(National Gallery.)

d'étonnant à cela. Tous deux, nés à deux ans de distance, ont suivi à peu près le même enseignement, dans la même ville, ont été camarades, ont eu le même amour de leur art et le même objectif, tous deux ont constamment et uniquement travaillé d'après nature. Pas plus que Velazquez, Zurbaran n'est compliqué. Sa technique est des plus simple, sans sous-entendus, sans particularisme, sans malice. Sa palette uniformément sommaire consiste en quelques couleurs maîtresses, toujours les mêmes, dont les combinaisons variées à l'infini l'ont amené à une coloration précise et forte, robuste et puissante. Son exécution est impeccable; elle consiste en larges teintes plates relevées de légers frottis et de glacis à la manière vénitienne, qu'il tenait de l'enseignement du licencié Juan de las Roelas, le tout appliqué sur des dessous fermes et solides, le plus ordinairement roux. Chez lui, les parties secondaires sont toujours sacrifiées, seulement indiquées. La plupart de ses tableaux sont à fonds sombres sur lesquels s'enlèvent de larges plans de lumière peu nuancés, mais toujours modelés en relief, sans divisions dans les clairs, sans détails dans les parties laissées dans l'ombre.

A part le Greco et Velazquez, tous les peintres de sa nation pâlissent à ses côtés. Ribera est outré, Murillo est lâché, A. Cano est italianisé, Carreño est mou.

On a voulu rapprocher Zurbaran du Caravage; c'est à tort; s'il montre des affinités avec un artiste étranger à la péninsule, c'est avec le janséniste Philippe de Champaigne, le

portraitiste de Port-Royal : comme lui noble, réfléchi, simple et attristé, il eût été le peintre préféré du Père Arnaud et de Blaise Pascal.

Existe-t-il un portrait authentique de Zurbaran, c'est douteux. Deux bustes d'homme, d'un certain âge, prétendent le représenter, mais sans aucune preuve. Le premier, montrant un jeune gentilhomme richement vêtu et qui aurait été peint par l'artiste lui-même, faisait naguère partie de la collection réunie par le duc de Montpensier dans son palais de San Telmo à Séville (1); le second se trouve au musée de Brunswick. Il figure un homme de quarante-neuf à cinquante ans environ, le visage long, rude et renfrogné, les traits accentués, le front couronné de mèches de cheveux noirs et rebelles, le nez tombant sur une moustache noire comme les cheveux, le menton sabré par une mouche et une barbiche de même couleur. La tête droite et raide émerge d'un large col blanc empesé. Le

(1) Ce portrait avait été acquis le 3 mai 1836, à Séville, par le baron Taylor, d'un certain Antonio de Domine qui l'avait lui-même acheté quelques mois plus tôt à la supérieure du couvent de la Madre de Dios, de Carmona ; celle-ci, en même temps que la peinture, lui avait remis l'attestation suivante :

« En ma qualité de supérieure du couvent de la Madre de Dios, de la ville de Carmona, je certifie que le portrait, qu'au nom de ma communauté, je cède à Don Antonio Domine, est celui de Don Francisco de Zurbaran peint par lui-même et donné par lui à sa fille la mère Zurbaran qui vécut dans ce couvent. En foi de quoi, je signe, à Carmona, le 10 février 1836 : Sor Isabel Mª Arando, supérieure. »

Cette attestation est loin d'être décisive; avec Don José Gestoso, qui l'a fait connaître, nous doutons fort que ce portrait soit réellement celui du peintre par lui-même. Pour la mère Zurbaran, dont il est question, il se pourrait que ce fût la fille de l'artiste, Michela Francisca, née en 1645, dont il a été question dans le cours de ce volume.

catalogue de cette galerie veut que ce soit un portrait de Zurbaran par Ribera. D'abord, l'œuvre est-elle de Ribera? rien ne le démontre, et même, quand elle serait du peintre des vice-rois de Naples, où et à quelle époque celui-ci aurait-il pu rencontrer le maître de Fuente de Cantos? Ribera, arrivé tout jeune en Italie, ne l'a pas quittée, y est mort, et il est à peu près certain que Zurbaran n'a jamais abandonné le sol de sa patrie.

FIN.

TABLE DES GRAVURES

RIBERA

Le Martyre de saint Barthélemy (Musée du Prado)	9
Martyre de saint Barthélemy (Musée de Grenoble)	13
L'Immaculée Conception (Couvent des Augustines de Salamanque)	17
L'Échelle de Jacob (Musée du Prado)	21
La Sainte Trinité (Musée du Prado)	25
L'Adoration des Bergers (Musée du Louvre)	29
L'Ensevelissement du Christ (Musée du Louvre)	33
La Descente de Croix (Couvent de San Martino à Naples)	41
Saint Paul (Musée du Prado)	45
Saint Jérôme en prière (Musée du Prado)	49
Saint Jérôme (Académie San Fernando)	53
L'Assomption de la Madeleine (Académie San Fernando)	57
La Madeleine pénitente (Musée du Prado)	65
Le Pied bot (Musée du Louvre)	73

ZURBARAN

Vision de saint Pierre Nolasque (Musée du Prado)	81
Saint Bonaventure présidant un chapitre de frères mineurs (Musée du Louvre)	89

TABLE DES GRAVURES.

Funérailles de saint Bonaventure (Musée du Louvre)........	93
Saint Bonaventure montrant à saint Thomas d'Aquin un crucifix (Musée de Berlin).....................................	97
Apothéose de saint Thomas d'Aquin (Musée de Séville).......	101
Le Bienheureux Alonso Rodriguez (Académie San Fernando).	105
L'Adoration des Bergers (Musée de Grenoble)...............	109
L'Adoration des Mages (Musée de Grenoble)..............	113
Portrait du fray Jeronimo Perez (Académie San Fernando)....	117
Moine agenouillé en prière (National Gallery)...............	121

TABLE DES MATIÈRES

Ribera... 19
 I. — Sa vie... 19
 II. — Son œuvre...................................... 47

Zurbaran... 80
 I. — Sa jeunesse, ses premières productions............ 80
 II. — Son âge mûr, sa vieillesse, ses dernières œuvres... 103

7170-09. — CORBEIL. Imprimerie CRÉTÉ.

www.ingramcontent.com/pod-product-compliance
Lightning Source LLC
Chambersburg PA
CBHW071548220526
45469CB00003B/948